플라톤을
찢고 나온
고흐

플라톤을 찢고 나온 고흐

지은이 조현철

초판 1쇄 발행 2024년 6월 30일

펴 낸 곳 인문산책
펴 낸 이 허경희

주 소 서울시 은평구 연서로 3가길 15-15, 202호(역촌동)
전화번호 02-383-9790
팩스번호 02-383-9791
전자우편 inmunwalk@naver.com
출판등록 2009년 9월 1일

ISBN 978-89-98259-44-0 03600

값은 뒤표지에 있습니다.

예술을 탐한 철학의 추노

플라톤을
찢고 나온
고흐

조현철 지음

인문산책

차 례

현대예술의 폭주, 서양철학에서 해답을 찾다

친구 중에 20세기를 대표하는 한국 현대 화가 중 한 분의 손자가
있다. 이 분의 대표작 중 하나가 사람의 모습을 아주 단순하게
표현하여 그린 〈가족〉이라는 시리즈인데, 마침 우리집 거실에도 그
그림이 걸려 있어 친구와 무관하게 어려서부터 친숙한 분이기도
했다.

언젠가 그 친구와 함께 그림 이야기를 하다가 문득 "우리집에도
너네 할아버지 그림이 한 점 있다"는 말을 했다. 친구는 어떤
그림이냐고 묻고는 그 그림에 대한 내 나름의 묘사를 듣자마자
박장대소를 하고는 이렇게 말했다.

"야, 그 그림을 보고 나랑 우리형이랑 결정적으로 할아버지를
무시하기 시작했어."

어린 시절, 할아버지가 유명한 화가라는 말을 들은 형제는 집에
있는 할아버지의 그림을 찾아보았고, 사람의 머리와 팔다리, 몸통을
최대한 단순화해서 마치 어린아이의 그림처럼 표현한 〈가족〉
시리즈를 본 대가의 손자들은 바로 이렇게 외쳤다.

"이딴 건 나도 그리겠다."

현대미술을 이해하려면 어린아이의 눈으로 봐야 한다는 식의
이야기를 하려는 것이 아니다. 어쩌다 현대미술은 대가의 피붙이들

눈에도 '이런 건 나도 그리겠다'는 평을 받는 지경에 이르렀을까? 이 단순한 질문에 대한 해답을 지금부터 펼쳐보려 한다. 나는 해답을 서양철학사에서 찾았고, 그 근원은 다시금 신학으로 거슬러 올라간다.

그런데 그렇다고 모든 현대예술의 난해한 모습이 심오한 철학사상에 기반한 것은 아니다. 대학생 시절 유럽 배낭여행을 하던 나는 파리 퐁피두센터에서 처음으로 실물로 접한 피카소의 그림을 보며 뻔한 의문에 빠졌다. 피카소의 작품, 특히나 후기로 가면 갈수록 진지한 예술 작품이라기보다는 장난처럼 보였기 때문이다. 이게 과연 예술일까? 이 의문은 훗날 피카소의 자서전을 읽으면서 상당 부분 해소가 되었다. 재론의 여지가 없는 이 현대미술의 거장은 자서전에서 이렇게 고백한다.

"사람들의 갈채에 취해 점점 더 장난 같은 그림을 그렸고, 나중에는 일부러 아무렇게나 휘갈긴 낙서에도 사람들이 환호했다."

그렇다면 현대예술은 장난일까, 아니면 어린아이의 순수함일까? 이 질문에 대한 답을 찾기 위해 한 번 서양철학 속으로 뛰어들어가 보자. 미리 한 줄 요약을 하자면 부와 권력을 사수하기 위해 신학은 철학을 시녀로 부렸고, 철학은 주인인 신학에 봉사하기 위해 예술을 빗자루 같은 도구로 써왔다.

그리고 지금 우리가 보고 있는 현대예술의 대환장 파티는 신학과 철학으로부터 추노를 단행한 예술의 폭주라고 정의할 수 있다.

2024년 6월 한남동에서
조현철

"현대예술이 이전의 예술과 다르다는 것은
재론의 여지가 없는 명백한 사실이다."

《현대미술, 그 철학적 의미》 서문
- 크리스틴 해리스, 예일대학교 철학과 교수

1

현대예술의 탄생

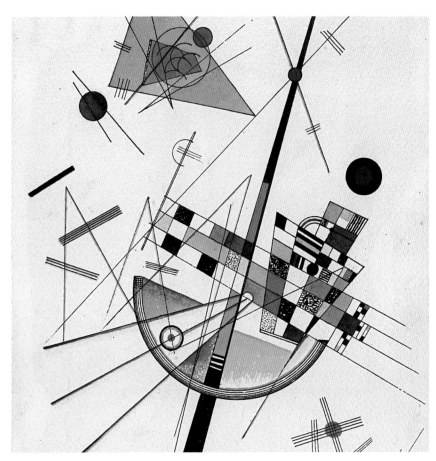

바실리 칸딘스키,
〈Delicate Tension. No. 85〉,
1923년,
뉴욕 구겐하임 미술관

소음이 된 음악,
쓰레기가 된 미술

공감각 능력자의 등장

가슴에 손을 얹고 생각해보자. 현대미술이나 현대음악을
진정으로 즐기는 사람이 얼마나 될까? 처음에는 조금 저러다
말겠지 싶었던 현대예술의 괴랄함의 정도가 시간이 지남에 따라
오히려 점점 더 심해지면서 작금에는 심지어 이런 주장이
나오기에 이르렀다. 이들 현대예술가들은 많아야 전 인구의
2~3퍼센트 정도를 차지하는 공감각적 능력을 가진 사람들이라는
것이다.

공감각이란 서로 다른 감각, 예를 들면 음에 대한 청각이나
색에 대한 시각을 느끼는 신경 분야의 경계가 무너져 이를
복합적으로 느끼는 것을 말한다. 이를테면 아놀드 쇤베르크(Arnold
Schönberg, 1874~1951)의 무조 음악은 우리 같은 일반인들 귀에는
그냥 소음으로 들리지만, 공감각자들에게는 남들에게 귀로만

바실리 칸딘스키,
〈인상 3〉,
1911년,
뮌헨 렌바흐 시립미술관

들리는 음계가 눈앞에 펼쳐지며 귀에 들리는 소음이 아닌 눈에
보여지는 음계에 대해 아름다움을 느낀다. 바실리 칸딘스키Wassily
Kandinsky(1866~1944)가 쇤베르크의 불협화음을 좋아하다 못해
이를 그림으로 표현한 일화도 있듯이 이는 어느 정도 사실일 수
있다. 위 그림 〈인상 3〉은 칸딘스키가 쇤베르크의 공연장에서
눈에 보이는 음악을 그림으로 표현한 것이다.

　하지만 이들 소수의 공감각자들을 제외하면 콘서트홀에 갇혀
무조 음악을 두 시간 동안 들어본 후에도 '협화음과 불협화음은
단지 익숙함의 차이'라는 쇤베르크의 주장에 동조할 사람이
얼마나 있을까? 그리고 이건 이러한 예술이 등장한 배경 뒤에
숨어 있는 철학과 사상의 흐름은 송두리째 무시하고 개개인의
감각에만 초점을 맞춘 설명이다.

쉽게 말해 만약 쇤베르크가 중세에 태어났다면, 그의 공감각적 능력은 아무 의미 없는 재능이었다. 귀에 피가 나는 고통에 뿔이 단단히 난 주교에게 공감각을 타고난 오르간 주자가 "협화음과 불협화음은 단지 익숙함의 차이일 뿐이옵니다"라며 아무리 울부짖어봐야 돌아오는 것은 화형대의 장작더미뿐이었을 것이다. 아니, 근대 이전까지만 해도 이미 쇤베르크 같이 공감각에 기반한 음악적 감각을 가지고 태어났지만, 그게 음악적 재능인지 꿈에도 생각하지 못하고 평생 농사나 지으며 살다 간 사람이 더 많았을 것이다.

미술도 마찬가지이다. 칸딘스키뿐만 아니라 '리듬을 그리는

아실 고르키,
〈무제〉,
1944년,
뉴욕 구겐하임 미술관

화가' 파울 클레Paul Klee(1879~1940), 아실
고르키Arshile Gorky(1904~1948), 호안 미로Joan
Miró(1893~1983) 같이 [1]추상주의와 [2]초현실주의를
넘나드는 미술가들 대부분은 공감각자라는 평을
받았지만, 이들이 르네상스 시대에 태어나서
이런 그림을 그렸다면 그 비싼 안료를 낭비한
죄로 채찍질이나 당하고는 물레방앗간으로
쫓겨났을 것이다. 그리고 더 큰 문제는 이런
현대예술을 하는 사람들 중 상당수는 스스로가
공감각자가 아니기 때문에 본인들도 그렇게
느끼지 않는다는 것이다.

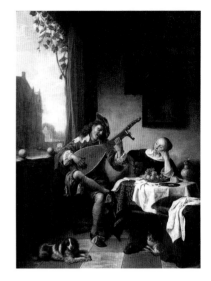

헨드릭 마르텐즈 소르흐,
〈류튜 연주자〉,
1661년,
암스테르담 국립미술관

　영상학과 교수로 있으면서 영화음악을 작곡하는 내 동생은
뉴욕대에서 영화음악과 작곡을 전공했는데, 뉴욕대 음대 학장이
입학식에서 이런 말을 했다고 한다.
　"우리 학교는 사람들이 듣는 음악을 만든다."
　현대예술의 사조를 철저히 계승하고 따르는 음'학'을 하는
미국의 다른 음대에 비해 영화학과가 강세인 뉴욕대는 음대 역시

1. 대상을 구체적으로 표현하지 않는 미술 사조다. 순수 조형 요소인 점·선·면·색
등으로 작가의 감정·사상을 표현한 미술 양식으로, 뜨거운 추상(주정적 표현)과 차가
운 추상(기하학적 표현)으로 분류하는데, 대표적 작가로 몬드리안, 칸딘스키, 파울 클
레 등이 있다.
2. 프로이트의 정신 분석의 영향으로 무의식의 세계, 꿈의 세계를 표현하는 20세기
의 예술 사조를 이른다. 대표적 작가로 살바도르 달리, 르네 마그리트 등이 있다.

호안 미로,
⟨네덜란드 실내 1⟩,
1928년,
뉴욕 현대미술관

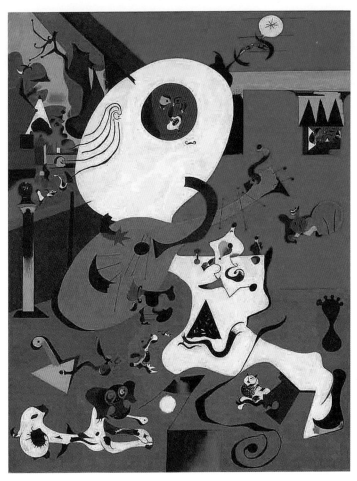

초현실주의 화가이자 공감각자 미로가 사실주의 화가 소르흐의 ⟨류튜 연주자⟩의 그림을 음
악적으로 그린 그림이다.

어떻게 말하면 상업적인 음악, 또 달리 표현하면 '사람들이 듣는 음악'을 만드는 곳이라는 말이다.

이와 반대의 경우가 내가 나온 인디애나 대학교의 음대이다. 인디애나 음대는 미국에서 가장 큰 음대로 명성이 높은데, 이곳의 작곡과에서는 현대음악의 이론에 충실한 음학, 즉 '사람들이 듣지 않는 음악'을 만든다. 인디애나 음대에서 작곡을 전공하던 한 친구는 자신의 작곡 발표회 때면 비전공자 친구들이 꼭 이렇게 묻는다고 토로했다.

"이거…음악 맞지?"

작곡가 자신도 인정할 수밖에 없는 대목이다. 불행히도 공감각적 능력을 타고나지 못한 작곡가 스스로의 귀에도 이게 전통적인 의미에서의 음악으로는 들리지 않기 때문이다.

그런데 20세기 초반에 와서야 지금까지의 인류 역사에 존재하지도 않던 공감각자들이 갑자기 무더기로 쏟아져 나와 추상주의니 초현실주의니 하는 예술을 만들어낸 것이 아니다. 이들은 유사 이래로 언제나 우리 곁에 존재해왔다. 그런데 갑자기 20세기에 들어와서야 이들의 괴상한 감각이 예술적 재능이라고 칭송받기 시작한 것이다.

그러니 우리 같은 일반인의 눈에는 괴랄맞게만 보이는 현대예술이 등장할 수 있었던 배경은 이들 공감각자들의 놀라운 예술혼의 발휘라기보다는 이들이 만들어내는 공감각적인 음악이나 미술을 예술이라고 받아줄 수 있는 사회적 분위기가 형성되었기 때문이라고 보는 것이 타당할 것이다.

파울 클레,
〈호프만의 이야기〉,
1921년,
미국 메트로폴리탄 미술관

자크 오펜바흐의 오페라 〈호프만의 이야기〉는 법관 호프만이 들려주는 세 명의 연인과의 사랑이야기다. 음악가 집안에서 태어난 파울 클레는 이 오페라를 그림으로 표현하면서 음악에서의 다양한 리듬감과 하모니를 표현하려고 하였다.

형이상학의 몰락과 현대예술의 서막

20세기에 들어서면서 그동안 서양사상사를 지배하며 예술의 형식에까지 영향을 미치던 [3]형이상학Metaphysics적 이원론이 드디어 수명을 다했다. 그리고 해체주의로 대표되며 다원론을 지향하는 [4]포스트모더니즘Postmodernism 사상이 등장하면서 수천 년간 예술과는 무관하게 살아온 공감각자들의 재능이 오늘날 빛을 볼 수 있게 된 것이다.

현대음악이나 현대미술이 어쩌다 이런 모습을 하게 되었는지를 이해하기 위해서는 달팽이관이 찢어지는 고통을 꾹 참으며 불협화음을 몇 시간씩 듣고 있는 것이 아니라 과거에는 왜 전통적인 예술관을 지향하는 형이상학적 이원론이 지배했고, 어쩌다가 현대의 사상은 다원론을 지향하게 되었는지를 알아야 한다. 이걸 알아야 오늘날에 왜 관객이 느끼는 아름다움이나 즐거움과는 상관없이 그저 예술가가 느끼고 원하는 대로 만든 것을 예술이라고 부를 수 있게 되었는지 그 맥락을 이해할 수가 있다. 그리고 여기에는 존재론Ontology이라는 우리에게 조금은

3. 형이상학은 존재 Being에 대해 다루는 학문으로, 형이상학적 이원론은 존재와 표상, 정신과 물질 등 존재론상에서 독립된 두 실체에 대해 논하고 있다.
4. 1960년에 일어난 문화운동으로 미국과 프랑스를 중심으로 일어난 학생운동·여성운동·흑인 인권운동·제3세계운동 등의 사회운동과 전위예술, 그리고 해체주의 혹은 후기구조주의 사상으로 시작되어 정치·경제 모든 영역에 영향을 미치며 오늘날에 이르고 있는 한 시대의 이념이다.

낯선 단어가 핵심으로 등장한다.

현대예술이 나오기 전까지의 예술은 쉽게 말해 본질적인 의미에서의 존재와 표상, 즉 Being과 Representation을 충실하게 표상하는 것이었다. 존재 Being과 표상 Representation, 이것이 흔히들 말하는 형이상학적 이원론의 본질이다. 따라서 근대 이전의 예술에서는 예술가의 독창성이나 창의력은 필요없었다. 본질적인 존재인 Being은 신이 창조하는 것이고, 인간인 예술가의 역할은 이를 현실에서 충실하게 표상하는 것에 불과했기 때문이다. 따라서 당시 예술가의 능력은 오늘날 우리가 흔히 예술혼이라고 부르는 독창성이나 창의력이 아니라 '존재 Being'을 충실하게 현실에서 구현하는 손기술과 인내력에만 달려 있었던 것이다.

"수많은 현대미술은 아름다움보다는
사상과 철학을 표현하는 데 중점을 두고 있다."

‐ 수지 호지, 예술사학자

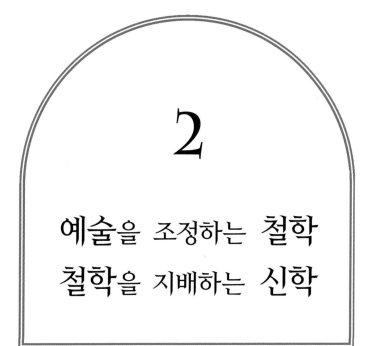

2

예술을 조정하는 철학
철학을 지배하는 신학

현대예술의 철학적 시작은
존재론으로부터

중세 천 년을 지배해온 존재론

이렇듯 현대예술이 등장한 배경을 알려면 예술의 뒤에 숨어 있는 서양철학의 흐름을 이해해야 한다. 그러기 위해서는 우선 왜 존재라고 불리는 Being에 대한 논의가 서양철학에서 그리도 중요한지 그 이유를 알아야 하는데, 그 시작은 놀랄 만큼 간단했다.

서양사상사의 큰 흐름은 우리 모두가 매일같이 고민하는 밥그릇 싸움에서 시작되었다. 로마라는 큰 산이 무너진 후에 남은 고만고만한 왕들과 교황 간에 유럽의 부와 권력을 누가 차지하느냐 하는 도토리 키재기 싸움이 시작된 것이다. 그리고 이 밥그릇 싸움에서 무력이 부족한 교황의 이론적 무기로 등장한 것이 바로 신학과 철학이다.

존재론은 형이상학이라는 말로 대변되는데, 일반적으로

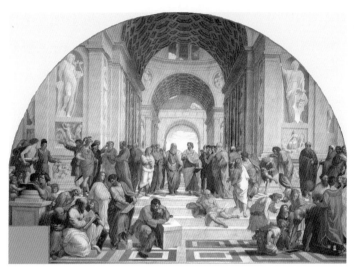

르네상스의 고전적 정신을 구현한 그림으로, 그림 중앙에는 플라톤(왼쪽)과 아리스토텔레스(오른쪽)가 있으며, 왼쪽으로는 소크라테스, 맨 앞쪽에는 유클리드, 피타고라스 등 고대 철학자들이 등장한다.

형이상학은 세상의 궁극적 근거를 밝히는 학문이라고 한다. 설명부터가 매우 형이상학적이다. 신은 있는가, 우리 존재의 의미는 무엇인가, 세상의 기원은 어떻게 시작했는가 등등 도대체 비싼 밥 먹고 왜 저런 게 궁금할까 싶은 벙벙한 명제들로 가득 차 있다.

아니 어쩌다 등 따시고 배부른 한두 명이 이런 걸 궁금해 할 수는 있다. 왕과 교황 사이의 밥그릇 싸움이 시작되기 이전에도 존재론이라고 부를 수 있는 철학 사조는 쭉 존재해왔다. 그런데 왜 고대 그리스 시절부터 있어왔던 이 존재에 대한 궁금증이 중세에 들어와서부터 철학 전반을 지배하기 시작하면서 이후 천 년에

걸쳐 정치와 사상, 예술까지 모든 것을 바꾸어놓았을까?

여기에 대한 해답을 찾으면 예술 사조의 흐름은 그냥 이해가
된다. 예술가들이 들으면 기분 나쁠 수도 있겠지만, 예술은 그저
시대와 사회상을 반영하기 때문이다. 최대한 간단하게
요약하자면, 서양철학에서 존재론은 창조 이전의 신의 존재에
대한 논증을 위해 발전해왔다.

하나님이 세상을 창조하셨다는데, '그 전에는 뭐가
있었나요?'라는 원초적인 질문에 대한 대답이 바로 플라톤Plato
(기원전 428?~기원전 348?)의 [5]이데아론에서 힌트를 찾은 존재론이다.
바로 존재, Being이다. 근원적인 존재 Being에 대한 담론이 널리
받아들여지면서 그 결과로 눈으로 볼 수 없는 '존재(신, 천상 등)'를
충실하게 현실에서 '표상'하는 형이상학적 이원론이 예술의
세계를 지배하게 되었다.

이후 자연과학과 인간의 이성이 발달하면서 이 형이상학적
이원론은 설 자리를 빼앗겼고, 인간의 이성과 감각에 기반한
인식론이 철학의 대세가 되었다. 그러자 이에 발맞추어
예술에서도 인간의 감각에 기반한 주관적인 독창성이 예술의 주가
된 것이다.

5. 이데아론은 플라톤 사상의 핵심으로, 플라톤은 이데아(idea)를 '동굴의 비유'로 설
명한다. 절대 뒤돌아볼 수 없는 동굴 속에 갇힌 사람들이 있는데, 벽면에 빛이 비치면
사람들은 벽면에 투영된 그림자를 사물 자체로 인식한다. 하지만 그것은 그저 가짜 허
상에 불과하고, 진짜 실재는 동굴 밖(이데아의 세계) 태양과 사물이라는 것이다.

이제 이 존재론이 어떤 것인지 본격적으로 알아보기로 하자. 골치 아픈 이야기지만, 존재론에 대한 이해 없이 서양 예술의 흐름을 논하는 것은 정말이지 껍질만 핥으면서 수박 맛을 평가하는 것에 지나지 않기 때문이다.

존재론이란 무엇인가

'존재란 무엇인가'는 지금도 서양철학의 근본 명제 중 하나이지만, 이 '존재'라는 한국어 단어가 서양철학의 핵심인 존재론을 심각하게 왜곡하고 있다. 여기서 말하는 존재란 다시 말하지만 Being이다. 중학교 1학년 때 다 배우는 Be 동사의 분사형인 Being 말이다. 누구나 쉽게 아는 단어 같지만, 존재 Being에 대한 서구의 열띤 토론이 한국에서는 전혀 납득이 안 가고 뜬구름 잡는 소리로 들리는 이유는 다름 아닌 Being의 번역에 있다.

이 Being은 한국어의 '존재를 과시하다'라는 말처럼 적극적인 의미의 존재가 아니기 때문이다. Be 동사는 그냥 그 자체로서 있는 것을 말한다. 정확한 번역은 아니지만, 동양인의 개념에서는 무無에 조금 더 가까운 것이 서양철학의 Being이다. 앞서 말한 신이 세상을 창조하기 전에 무엇이 있었냐는 우문에 대한 현답이 바로 Being이다.

빅뱅이론을 다름 아닌 교황청의 과학원장을 역임한 벨기에의

신부 [6]조르주 르메트르Georges Lemaître(1894~1966)가 만들어낸
것도 우연이 아니다. MIT에서 물리학 박사학위를 받은 이
신부님은 성경의 천지창조에서 우주의 탄생, 빅뱅에 대한 영감을
얻었다. 《이기적 유전자》, 《만들어진 신》 등의 저서로 유명한
진화생물학자인 리처드 도킨스Clinton Richard Dawkins 같은
작가의 책만 읽다 보면 물리학자와 신부님은 서로 대척점에 있는
존재 같지만, 우주의 근원을 찾아 거슬러 올라가다 보면 모두 한
점에서 만난다. 빅뱅 이전 혹은 천지창조 이전의 상태가 모두
Being이다.

　몇 년 전 대히트를 친 드라마 〈도깨비〉에서 주인공 도깨비 역을
맡은 공유에게 삼신할매로 분한 이엘은 "이제 그만 무無로
돌아가라"는 대사를 수시로 던진다. 이 말을 나보고 영어
자막으로 번역하라고 하면 무無를 Being이라고 번역할 것이다.
실제 검을 뽑고 소멸된 도깨비가 돌아간 곳은 신도 존재하지 않는
저승도 이승도 아닌 곳이다. 무로 돌아간 도깨비에게 신의
목소리는 말한다. "이곳에는 이제 나도 없다"고 말이다. 김은탁은
공유를 빅뱅 이전, 혹은 창조 이전의 상태로 돌려보낸 것이다.

　한국어의 '존재하다'에 해당하는 영어는 Be가 아닌 Exist이다.
Be라는 개념을 가진 동사는 한국어에 존재하지 않는다. 이게

6. 벨기에 천문학자로, 우주의 팽창과 빅뱅이론을 처음으로 주장한 물리학자. 뢰번
가톨릭 대학교에서 수학 박사학위를 받고, 신학교에 진학하여 가톨릭 사제가 된 후
다시 영국 캠브리지 대학교에서 천문학 석사, MIT에서 물리학 박사학위를 받았다.

그렇다고 또 딱 무의 개념은 아니기 때문이다. 그렇기에 존재론에 대한 여러 글들을 한국어로 번역하는 것은 불가능하다. 이 땅에서 단군 이래 가장 유명한 오역을 한 번 예로 들어보자.

'사느냐 죽느냐, 그것이 문제로다.' 누구나 잘 아는 셰익스피어William Shakespeare(1564~1616)의 《햄릿》에 나오는 대사다. 하지만 셰익스피어는 이런 말을 쓴 적이 없다. 'To be or not to be'라고 했을 뿐이다. 존재론에 나오는 그 Be 동사다.

세상의 부조리에 직면한 젊은 햄릿의 입을 통해 셰익스피어가 던진 화두는 오랜 기간 서양철학의 기본 명제였던 존재 Being의 이유에 대한 것이었다. 햄릿의 오역은 원뜻을 완전히 왜곡한다. 형이상학의 가장 큰 주제인 세상의 궁극적 근거 Being에 대한 고민을 아버지도 돌아가시고 세상살기 힘드니 마포대교 위에서 뛰어내릴까 말까 고민하는 것으로 만들어버린 것이다.

이 땅의 영문학자들도 이러한 문제점을 충분히 인지하고 있다. 그래서 연세대학교 영문학과의 이상섭 교수는 얼마 전 셰익스피어 전집을 발간하며 이 부분을 '존재냐 비존재냐, 이것이 문제로다'로 아예 바꾸어버렸다.

하지만 문제는 다시 원점으로 돌아간다. 앞서 말한 것처럼 한국어의 존재는 영어에서 Exist라는 동사에 보다 가깝기 때문이다. 그냥 그대로 가만히 있는 Being을 표현할 우리말은 존재하지 않는다.

연극을 한참 하다 말고 한국말로 불쑥 '존재냐 비존재냐, 이것이 문제로다'라고 대사를 던지면 대다수의 한국 관객들은

저게 도대체 무슨 말인지 의아해할 것이다. 그렇다고 햄릿이 도깨비로 빙의해서 '무냐 유냐, 이것이 문제로다'라고 해버리면 말 그대로 대환장 파티가 벌어진다. 의역을 하면 오역이 되고, 직역을 하면 무슨 말인지 알 수가 없다.

또 다른 예로 에리히 프롬Erich Pinchas Fromm(1900~1980)의 대표작인 《소유냐 존재냐》를 들 수 있다. 대부분의 사람들이 이 책의 제목을 들어봤겠지만, 정작 읽어본 사람은 드물고 번역본이라도 읽어본 사람 중에 제대로 이해한 사람은 없다고 봐도 무방한 이유가 바로 이 책이 존재론의 'Be'에 관한 언어철학적 이야기를 하고 있기 때문이다.

'소유냐 존재냐'에 대해 철학 공부깨나 했다는 사람들이 쓴 해설을 봐도 대개 작금의 물질문명이 소유욕을 강조해 인간 본연의 존재의 중요성을 잊고 있다는 도덕경식의 썰을 풀고 있다.

《소유냐 존재냐》의 원제목은 'To have or to be', 즉 존재론에 나오는 Be이다. 문제는 앞에 나온 have 동사의 해석이다. 프롬은 Be 동사와 대척에 선 개념으로 Have 동사를 제시한다. 하지만 우리말에서 소유와 존재는 서로 대척되는 개념이 아니다. 그러니 프롬이 왜 소유와 존재를 서로 대립되는 개념으로 보았는지 한국어로 아무리 썰을 풀려고 애를 써봐야 로댕이 오뎅으로, 오뎅이 덴뿌라로 바뀌는 촌극에 불과하다.

그런데 Be 동사와 Have 동사가 왜 대척점에 있다는 말인가? 독일인인 프롬이 영어로 쓴 이 제목은 공교롭게도 프랑스어로 설명할 때 가장 쉽게 이해가 된다. 예를 들어보자. 프랑스어로

배가 고프다를 J'ai faim이라고 한다. 직역하면 나는 배고픔을 가지고 있다, 영어로 하면 I am hungry가 아닌 I have hunger라고 할 수 있다. 프랑스어로 너 몇 살이냐는 말은 Quel age avez vous 역시 직역하면 너는 몇 살을 가지고 있니? 영어로 What age do you have이다. 모두 be 동사가 아닌 have 동사를 사용한다. 반면 영어는 같은 뜻을 모두 be 동사로 표현한다. 왜 그럴까? Being으로 설명되는 존재론의 원조라고 할 수 있는 라틴어에서 be 동사는 변하지 않고 영속적인 속성을 표현하기 때문이다. 그렇기에 라틴어에서 바로 없어지는 속성에 이 신성한 be 동사를 사용하지 않는다.

배고픔은 뭔가를 먹으면 바로 없어지는 순간의 속성이다. 나이 역시 마찬가지이다. 해가 바뀌기 전에라도 순간순간 변하는 것이 나이이다. 그렇기에 라틴어에서는 이런 순간의 속성에는 존재를 표현하는 be가 아닌 have 동사를 사용한다.

반면 그녀는 아름답다 Elle est belle, 장미는 붉다 La rose est rouge 같은 문장에는 라틴어에서도 be 동사를 사용한다. 시간이 흐름에 따라 늙고 추해지거나 붉은색도 바래진다고 할 수도 있겠지만, 그녀의 아름다움과 장미의 붉음은 존재의 본질적인 속성이기 때문이다.

늙고 주름지더라도 내 눈에 그녀는 영원히 아름다울 수 있다. 그래서 그녀의 아름다움에 대해서는 be 동사를 쓴다. 하지만 내가 우긴다고 그녀가 영원히 스무 살일 수는 없다. 그렇기에 그녀의 나이에 대해서는 be 동사가 아닌 have 동사를 쓴다. 프랑스어로

'Elle a vingt ans'이라고 말이다. 직역하면 '그녀는 스무 살을 가지고 있다'이다.

이제 우리는 라틴어가 가지고 있는 be 동사와 have 동사의 용법 차이를 알 수 있다. 이것이 프롬이 쓴 책의 주제이다. 라틴어의 be 동사는 존재론의 개념을 현실에서도 충실히 구현한다.

재미있는 것은 시간을 표현하는 동사이다. 사람의 나이를 말할 때는 have 동사를 사용하는 프랑스어지만, 시간을 말할 때는 be 동사를 사용한다. '지금 몇 시냐?'는 프랑스어는 Quel heur est il, 영어로 What time is it과 동일한 구조이지 What time does it have 같이 have 동사를 사용하지 않는다.

이는 아리스토텔레스Aristoteles(기원전 384~기원전 322) 이후 니체Friedrich Wilhelm Nietzsche(1844~1900)에 이르기까지 시간이란 무엇인가에 대해 철학자들이 벌여온 수많은 논쟁과 정의를 보면 이해가 된다. 존재론에서 시간이란 우리가 속한 차원에서는 변하지만, 또 다른 차원에서는 변하지 않는 존재이기 때문이다. '지금 몇 시냐?'는 질문에서 '지금'은 말하는 순간 지나가버린 순간의 속성이다. '지금 몇 시냐?'는 질문을 한 순간 더 이상 그때 말한 지금은 존재하지 않는다. 아인슈타인의 상대성이론 역시 빅뱅이론과 원자론을 비롯한 물리학의 다른 수많은 이론들처럼 서양철학의 근본인 존재론에서 그 발상을 얻었다.

《소유냐 존재냐》라고 번역된 책에서 에리히 프롬이 정작 말하고 싶은 것은 인간 본성에 충실하려면 소유욕을 절제하라는

도덕적인 설교가 아니라, 이 세상을 have 동사의 관점에서 볼 것이냐 be 동사의 관점에서 볼 것이냐 하는 언어철학적인 내용이다. 프롬은 현대사회가 점점 존재의 본질인 be의 개념이 약해지고 have의 비중이 높아지고 있다고 진단한다. 앞서 예를 든 것처럼 원래는 I am hungry인데, 점점 I have hunger 식으로 사고가 변해가고 있다고 지적한다. 한국어에는 존재 Being에 대한 개념이 없다 보니 이를 두고 물질문명을 들먹이는 촌극이 벌어진다.

이렇듯 사느냐 죽느냐 이것이 문제로다, 소유냐 존재냐, 참을 수 없는 존재의 가벼움 등등 우리에게 잘(못) 알려진 많은 이야기들은 모두 존재, Being에 대한 서양철학의 천 년에 걸친 논쟁의 산물이었다.

신학, 플라톤을 다시 불러들이다

존재론이 무엇인지는 이제 대충 이해가 간다고 쳐도 현대예술 이야기를 하는데, 이 존재론이란 것이 도대체 무슨 상관이란 말인가?

유럽, 특히 서유럽의 예술을 이해하기 위해서는 신학과 철학의 발전 배경을 알아야 한다. 신학과 철학, 예술 간의 위계라는 것은 애초에 있을 수가 없겠지만, 중세 이후 유럽의 예술은 이 셋의 확고한 위계질서와 상호작용에 따라 만들어졌기 때문이다.

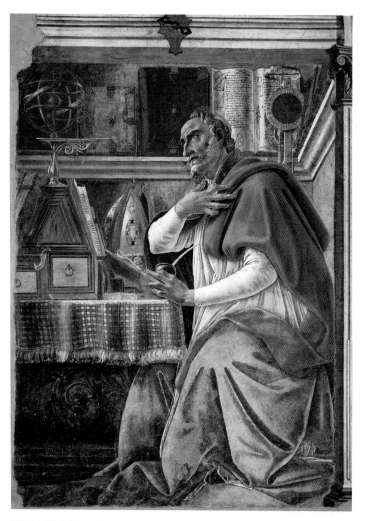

아우구스티누스(Augustinus Hipponensis, 354~430)는 초기 기독교가 낳은 교부철학자로, 그리스 철학과 기독교의 신앙을 조화시켜 신앙과 이성의 관계를 규명하기 위해 애썼다. 그의 자서전 《고백록》에 의하면 그의 사상은 플라톤의 이데아 사상에 많은 영향을 받고 있음을 알 수 있다.

상식적으로 그 순서를 예술 - 철학 - 신학의 순이라고 생각할 수 있지만, 중세 유럽에서 이 셋의 서열은 철저하게 신학 - 철학 - 예술의 순이었다. 권력을 가진 신학은 철학을 신학의 개념을 보완하는 시녀로 부렸고, 예술은 시녀인 철학이 주인인 신학을 위해 사용하는 빗자루나 냄비 같은 도구에 불과했다.

중세에 철학이 신학의 시녀가 된 이유는 교회의 권위를 세우기 위한 이론적 배경을 만드는 데에 철학이 활용되었기 때문이다. 중세의 교부들은 신의 존재에 대한 근거를 만들기 위해 당시만 해도 잊혀져 가던 플라톤의 이데아론에서 존재와 표상이라는 개념을 빌려왔다. 이것이 바로 [7]신플라톤주의Neoplatonism 시작이다.

존재론, 즉 Ontology라는 단어는 17세기 무렵 처음 나오기 시작했지만, Being에 대한 철학적 담론은 고대 그리스 시대부터 있어왔다. 이데아론이 바로 Being에 대한 개념을 제시하고 있다. 플라톤의 그 유명한 '동굴의 비유'에 나오는 그림자는 실재하는 존재 Being을 우리 눈앞에 그려놓은 표상 Representation이고, 우리 눈에 보이는 그림자를 만들어내는 눈에 보이지 않는 실체가 바로 존재 Being인 것이다.

그런데 그리스인들의 철학적 관심은 Being에 그치지 않고

7. 서로마 제국 말기부터 그리스 철학을 기독교에 도입하기 위해 시작되었으며, 서로마 멸망 이후 초기 교부인 아우구스티누스에 의해 본격적으로 발전되어 중세 교부철학에 큰 영향을 끼쳤다.

윤리학과 수학적 진리, 논리학, 자연과학 등 다방면에 걸쳐 있었다. 게다가 인류 역사상 가장 위대한 철학자라는 아리스토텔레스쯤에 와서는 아예 스승인 플라톤의 이데아론에 반기를 들고 주 관심사를 자연과학과 정치학 등 현실적인 분야로 돌렸다. 만물박사라는 명칭이 가장 잘 어울릴 법한 이 대철학자에게 존재 Being이 어쩌고 표상 Representation이 어쩌고 하는 이데아론은 귀신 씻나락 까먹는 말장난으로 들렸을 것이다.

그러다가 중세가 되자 위대한 철학자 아리스토텔레스의 존재는 온데간데없이 사라지고, 한물간 듯 보였던 플라톤의 이데아론이 갑자기 신플라톤주의라는 이름을 달고 화려하게 부활하였다. 반면 인류 최고의 철학자 반열에서 하루아침에 찬밥 신세가 된 아리스토텔레스는 중세 암흑기를 거치며 논리학을 제외한 전 분야에서 저서 대부분이 소실되는 굴욕을 맛보았다. 그에 대한 연구는 적어도 유럽에서는 대부분 잊혀졌고, 르네상스가 되어서야 다시 이슬람으로부터 역수입되었다.

그렇다면 왜 인류에게 필요한 거의 전 분야를 섭렵하며 동시대 이슬람에서는 여전히 각광 받았던 아리스토텔레스가 정작 그리스와 로마를 계승한 중세 유럽에서는 철저히 외면받았고, 이에 비해 아무리 좋게 봐주려고 해도 뻥벙한 소리의 향연일 뿐인 플라톤의 이데아론이 중세에 와서 화려하게 부활한 것일까?

교부철학과 스콜라 철학의 탄생

기독교 신앙을 접한 이들은 다음과 같은 질문을 수시로 던진다. "하나님이 세상을 창조했다는데 그럼 그 전에는 뭐가 있었나요?"

가장 흔한 설명은 '하나님의 세계는 우리 인간은 이해할 수 없는 것이야. 그냥 믿어라'이다.

중세 유럽에서 신부님들이 도서관 장서고를 뒤적이며 해묵은 플라톤의 이데아론을 끄집어낸 이유가 바로 하나님의 존재, 창조 이전의 존재에 대한 신자들의 질문에 대한 해답을 찾기 위해서였다.

그런데 서기 313년 기독교를 공인하고 392년 국교로 삼은 로마제국은 이런 신자들의 원초적 궁금증에는 그다지 관심을 기울이지 않았다. 비록 전성기는 지났지만, 여전히 세계 제일의 강대국이었던 로마는 굳이 좋은 주먹 놔두고 입 아프게 말로 설명할 필요가 없었던 것이다. 로마 군대를 병풍으로 세워두고 '예수천국 불신지옥' 한 마디만 던져주면 앞다투어 구주를 영접하는데, 굳이 밤새워 하나님의 존재에 대해 썰을 풀 이유가 있었을까?

하지만 서기 457년 서로마제국이 멸망하고 게르만 계열의 여러 왕국들이 난립하기 시작하면서 상황이 바뀌었다. 로마라는 큰 산이 사라지고 바티칸에 홀로 남은 교황은 주변의 이교도들뿐 아니라 성왕을 자처하며 왕권에 이어 신권까지 넘보는 게르만 왕들과의 권력 다툼에서 무력의 부족함을 뼈저리게 느끼게 된

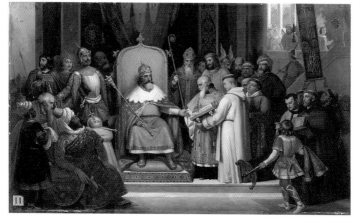

것이다. 특히나 샤를마뉴Charlemagne(741?~814) 대제가 유럽 본토를 넘보던 이슬람 세력을 피레네 산맥 너머로 쫓아버리고 나자 서유럽의 수호자는 더 이상 허울뿐인 교황이 아니라 실제 무력을 가진 왕이 되어버렸다.

왕들이 서서히 자국 내 교회를 장악하기 시작하면서 교황의 발등에 불이 떨어졌다. 적어도 자기 나라 안에서는 주교를 임명하고 교회의 헌금을 걷을 권한이 이들 개별 국가의 왕들에게 넘어가버리면 지금처럼 말 안 듣는 왕족 귀족들에게 서슬 퍼렇게 '파문'만 외쳐도 알아서 기는 좋은 시절이 끝나버리는 것이다.

훗날의 일이긴 하지만 바티칸에서 가장 멀리 떨어진 영국에서 실제로 우려했던 일이 벌어졌다. 교황에게 이혼 허락을 못 받은 헨리 8세가 일없다며 성공회를 만들어 독립해 나갈 때 교황이 할 수 있는 일은 아무것도 없었다. 오늘날까지도 영국 왕은 [8]성공회의 수장, 즉 영국 내에서 교황의 역할을 겸임하고 있다.

이 사례가 유럽 전역으로 퍼져버리면 이제 교황은 왕들의 자비심에 기대어 생활비를 받아 쓰는 신세가 되거나, 그도 아니면 몇 푼 안 되는 때 묻은 동전을 십일조로 내는 할머니들의 신앙심에 전적으로 살림살이를 의지해야 하는 것이다.

그러니 교회가 순순히 권력을 내어줄 수는 없었다. 무력으로 현실의 왕들과 맞설 수 없었던 교회가 기댄 곳은 펜대였다. 상당수가 문맹이었던 프랑크 왕국의 왕들을 상대해 펜으로 맞서는 교회의 전략은 의외로 상당한 성공을 거두었다. 중세의 교회가 라틴어의 권위에 전적으로 의지하며 각국의 현지어로 성경을 번역하는 것조차 금지한 배경에는 다 이런 다급한 이유가 있었던 것이다.

반면 여전히 무력을 보유하고 있어 세속의 왕들과의 경쟁에서 위협을 받지 않던 동로마제국의 교황은 각국의 현지어로 성경을 번역하는 것을 허락했다. 따라서 서유럽의 로마 가톨릭과는 달리 [9]동방정교회에 속한 나라들은 일찌감치부터 자국어로 번역된 성경을 가지고 예배를 드렸다.

그래서 결국에는 서유럽의 로마 가톨릭이 종교개혁이라는

8. 1534년 헨리 8세의 수장령에 의해 로마 가톨릭에서 독립한 영국의 국교다. 가톨릭에서 나왔다고는 하지만 다른 개신교 교파보다는 가톨릭에 조금 더 가깝다. 대표적으로 성공회는 신자들에게 세례명도 부여하고, 성모 마리아를 숭배하여 성모 축일을 지킨다.

9. 동로마제국 일대의 기독교를 계승하는 종교로 로마 가톨릭, 개신교, 그리고 동방 정교를 기독교 3대 분파로 꼽는다. 주로 로마 동쪽 지역과 서아시아에 분포해 있다.

역풍을 맞으며 오늘날의 가톨릭과 개신교로 분리되는 동안,
동유럽의 정교회는 동서 로마를 모두 다스렸던 [10]콘스탄티누스
대제(고대 로마 황제, 재위 306~337) 이래로 신앙과 형식에 큰 변화
없이 원형에 가까운 모습을 유지하고 있는 것이다.

스스로를 올바른 종교-정교Orthodox라고 부르는 자부심은
여기에서 나왔다. 정교회가 각국의 언어로 성경을 번역하는 것은
물론 콘스탄티노플, 알렉산드리아, 러시아, 세르비아, 조지아 등
독립적인 총대교구가 각자 주교를 임명하는 권한을 갖도록
인정하는 여유를 보일 수 있게 된 배경도 다름 아닌 무력의 보유,
권력의 독점이었다.

반면 더 이상 닥치고 믿으라는 로마의 무력에 기댈 수 없었던
중세 서유럽의 성직자들은 목숨을 걸고 필사적으로 기독교의
교리를 다듬어가기 시작했다. 이렇게 해서 중세 유럽의 사상뿐
아니라 사회 전반을 지배하게 된 [11]교부철학Patristic philosophy과
[12]스콜라 철학Scholasticism이 탄생하였다.

10. 밀라노 칙령으로 기독교를 공인하고, 행정 수도를 콘스탄티노플로 천도하여 동
서로마를 통일한 로마의 황제.

11. 기독교의 교리를 합리적으로 설명하고 저술하려는 모범적 사람들을 교부라 하였
으며, 이들은 고대 기독교의 철학과 사상을 주된 연구 대상으로 삼고 교회의 정통교
리를 만들어나갔다.

12. 교부철학 뒤를 이어 13, 14세기에 기독교 교리를 체계적으로 형성하기 위해 합리
적 사유 방법인 철학을 이용했다. 신앙의 입장에서 모든 것을 해석하는 입장이었다.

*이들은 모든 초심자들이 한 번은 묻고야 마는 창조 이전의 존재에
대한 해답을 플라톤의 Being에서 찾았다. 아무것도 하지 않고 그대로
있는 존재 그 자체 말이다.*

먼 유럽까지 건너가 교부학으로 박사학위를 받은 한국의
신부님 한 분은 '성경이 뿌리라면 교부는 줄기'라는 명언을
남겼다. 아무리 성경이 기독교 신앙의 뿌리라도 줄기인 교부가
없었다면 열매인 현재의 신앙은 없었을 것이라는 논리이다.

기독교는 예수 탄생과 함께 완성된 종교가 아니다. 원시
기독교는 그 당시에 이미 숱하게 존재하던 유대교 아류 중 하나일
뿐이었다. 이를 처음으로 종교의 모습을 갖추게 해 준 이가 사도
바울이다. 기독교는 예수 사후 바울을 위시한 수많은 이들의
노력에 의해 종교의 모습을 갖추어 나갔다.

문자 그대로 기독교의 아버지 역할을 한 교부들은 로마 멸망
이후 군사력을 바탕으로 신권까지 노리던 게르만 왕들뿐 아니라
유럽 전역에 남아 있던 토착 종교들과의 세력 다툼을 위해 그
누구도 함부로 시비 걸지 못하게끔 교리를 갈고 닦아나갔다.

결국 펜이 칼을 부러뜨렸다. 프랑스의 대표적 중세학자 미셸
파스투로Michel Pastoureau는 《곰, 몰락한 왕의 역사》라는
저서에서 곰으로 상징되는 유럽 본토의 여러 토착 신앙들이
사자를 앞세운 기독교의 공세에 어떻게 무너졌는지를 보여준다.

직립하는 유일한 맹수이자 여러모로 인간과 닮은 모습의 곰은
곰이 존재하는 거의 모든 문화권에서 신으로 숭배받았다. 인간과

곰이 결합한 웅녀의 다양한 버전은 문화권마다 존재한다. 여기에 곰이 존재하지 않던 중동의 기독교 문화가 아프리카(유대인의 히브리어는 아프리카계 셈족의 언어이다)의 사자를 상징으로 앞세워 침투했다.

기독교의 탈을 쓰고 수많은 북유럽과 중부 유럽의 토착 신앙들을 한데 엮어 교황에게 대항하려던 문맹의 왕들은 교부들에 의해 원시종교에서 탈피해 탄탄한 철학적 기반까지 갖추게 된 정통기독교에 굴복했다.

물론 교부들은 융통성을 발휘하여 이들 토착 종교의 기념일을 크리스마스나 부활절 등으로 제목만 바꿔서 지역마다 뿌리 깊은 전통 축제를 그 날짜에 맞추어 계속 열게끔 허용해주었다. 또 토착 종교의 신들에게는 수호성인이라는 명찰을 달아 기독교 체계 안으로 흡수시켜 계속 숭배할 수 있도록 배려했다.

이러한 융통성의 배경에는 이 모든 혼란의 원인이었던 무력의 부족함이 자리잡고 있었다. 즉, 어느 정도 빠져나갈 구멍은 마련해주고 타협을 해야지 토착 세력들을 막다른 골목에 몰아놓고 양학을 할 만한 무력이나 자신감까지는 없었던 것이다. 파스투로는 이 과정을 폐위당한 곰과 사자의 대관식이라고 표현했다.

로마 가톨릭과 기독교

　　로마제국의 비호 아래 성장한 로마 가톨릭은 로마제국 붕괴 후 서유럽으로 진출하여 게르만족 국가 속으로 녹아들었다. 가장 먼저 개종한 프랑크 왕국은 로마 교황에게 영토를 바쳤고, 로마 교황 레오 3세는 샤를마뉴 대제에게 서로마제국 황제의 관을 씌어 주기도 했다.

　　한편 로마 가톨릭과 갈등 관계를 이어오던 콘스탄티노플 중심의 동방교회는 1054년 로마 가톨릭으로부터 떨어져 나왔다. 이후 중세 로마 가톨릭의 교권은 신성로마제국 황제를 파문할 정도로 강력하여 황제가 교황 앞에 무릎을 꿇는 '카노사의 굴욕'은 역사적 사건으로 남았다.

　　1095년에는 이슬람 세력으로부터 예루살렘 성전을 찾겠다고 십자군 전쟁이 시작되었다. 로마 교황청은 7차에 걸쳐(1095~1434) 십자군을 파견했지만, 예루살렘 수복에 실패하면서 교황권은 쇠퇴하기 시작했다.

　　15세기에 세속화된 가톨릭에 대한 개혁운동이 일어났고, 1517년에 마르틴 루터는 종교개혁을 단행하여 개신교, 즉 프로테스탄트 교회를 설립했다. 로마 가톨릭은 1540년 예수회를 중심으로 쇄신운동을 하였으나, 교황권을 회복하지 못한 채 1798년 로마를 점령한 프랑스군은 혁명을 모독한 대가로 교황 피우스 6세와 교황청을 로마에서 쫓아내고 모든 교황령을 박탈하였다. 이후 1929년 무솔리니가 이끄는 이탈리아 정부와 라테란 조약을 체결함으로써 로마 가톨릭은 세계에서 가장 작은 독립국인 바티칸 시국이 되었다.

신학의 시녀가 된 철학

빅뱅이론의 철학적 배경

이렇게 해서 [13]토마스 아퀴나스St. Thomas Aquina(1225~1274)의
말마따나 철학은 신학의 시녀가 되었다. 르네상스 이후에 철학은
시녀 신분에서 독립하여 스스로의 존재 가치를 확립해 나갔지만,
시녀 시절 몸에 밴 습관이 쉽게 변할 리 없었다. 근대까지만 해도
서양철학의 주류는 이런 지난한 역사를 가진 존재론에
기반하였다. 이런 철학의 굴욕적 역사를 빗대어 캠브리지
대학교의 철학 교수였던 알프레드 화이트헤드Alfred Whitehead
(1861~1947)는 "서양철학은 플라톤의 주석에 지나지 않는다"라는

13. 가톨릭 성인에 봉해진 중세 대표적인 신학자이자 스콜라 철학의 창시자. 학자,
학생, 철학자의 수호성인이다. 중세 성직자의 대표적인 출생 신분인 귀족집 막내아들
로 다섯 살 때 수도원으로 보내졌다.

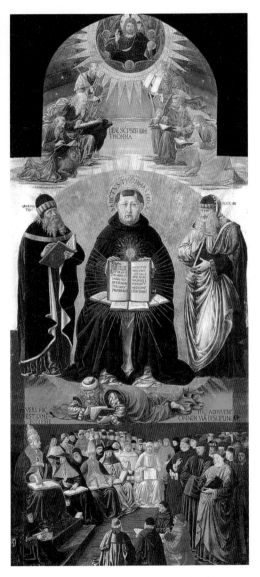

베노초 고촐리,
〈토마스 아퀴나스의 승리〉,
1471년,
파리 루브르 박물관

토마스 아퀴나스(중앙)가 플라톤과 아리스토텔레스 사이에 있는 모습을 보여줌으로써 철학이 신학의 시녀가 되었음을 보여준다.

말을 하기도 하였다.

신의 존재, 창조 이전의 세계에 대한 논리를 제공하기 위해 시작된 존재론은 철학이 신학에서 독립한 이후에도 자가 발전을 지속해 니체Friedrich Wilhelm Nietzsche(1844~1900)와 하이데거 Martin Heidegger(1889~1976)를 거치며 근대까지도 서구 사상사에서 가장 큰 지분을 가지고 있다.

반대로 현대의 포스트모더니즘 사상들은 최대한 단순하게 말하자면 절대왕정과 시민사회를 거치며 이제는 교황의 권력 유지를 위한 도구라는 그 '존재' 의의를 상실한 존재론의 형이상학적 이원론(존재 Being과 표상 Representation)에서 벗어나기 위한 몸부림이라고 볼 수 있다.

존재론은 단지 교회에 권력을 가져다준 것에 그치지 않았다. 르네상스 시기까지 과학과 분리되지 않았던 철학은 오늘날의 과학적

발견에 많은 개념적 토대를 제공했다. 아인슈타인Albert Einstein (1879~1955)은 상대성이론이 시공간에 대한 [14]데이비드 흄David Hume(1711~1776)의 개념에서 영감을 받았다고 공개적으로 밝히기도 했지만, 대표적인 사례는 역시나 존재론에서 빌려온 빅뱅이론의 철학적 배경이다. 빅뱅이론은 기독교의 창조 순간을 문자 그대로 카피해서 옮겨 왔다. 성경의 창세기를 처음 접한 많은 이들은 다음과 같은 질문을 한다.

"그럼 하나님이 세상을 창조하기 전에는 뭐가 있었나요."

빅뱅이론을 접한 많은 이들 역시 똑같은 질문을 한다.

"그럼 빅뱅 이전에는 우주가 어떤 모습이었나요?"

교부철학자인 히포의 아우구스티누스Augustine Hipponensis (354~430)는 하나님이 시간도 창조하셨기 때문에 '창조 이전'이란 존재하지 않는다고 설파했다. 이 주장은 천오백 년이 지난 지금도 빅뱅이론을 주장하는 많은 물리학자들에 의해 그대로 복붙되어 사용되고 있다.

빅뱅이론을 처음 주장한 물리학자가 바로 MIT에서 박사학위를 받고 교황청의 과학원장을 역임한 벨기에의 신부, 조르주 르메트르Georges Lemaître(1894~1966)였기 때문이다. 르메트르는 우리가 흔히 허블 법칙으로 알고 있는 V=rH라는 은하의 후퇴 속도를 구하는 공식을 만들어낸 사람이다. 허블Edwin Powell

14. 영국의 위대한 철학자 중 한 명으로, 모든 지식은 감각적 경험에서 파생되며 이성만으로는 확실성을 줄 수 없다는 경험론과 회의론으로 유명하다.

Hubble(1889~1953)은 르메트르가 발표한 개념을 실제로 관측하여 그 결과를 발표한 것이다.

가톨릭 신부인 르메트르가 누가 보아도 천지창조에서 개념을 따온 이 가설을 처음 발표했을 때만 해도 당시 천문학계의 주류였던 정상우주론을 신봉하던 대부분의 과학자들은 '신부님이 또 한 건 하셨네' 하는 반사적인 거부 반응부터 보였다.

아인슈타인 역시 우주의 탄생에 대해 가톨릭 신부님이 만든 이론에 처음에는 회의적인 반응을 보였으나, 허블을 비롯한 많은 과학자들이 우주의 팽창을 실제로 관측하고 이를 학계에 발표하자 입장을 바꾸어 르메트르의 우주론을 '현재까지 존재하는 가장 완벽한 우주론'이라고 격찬하기도 하였다.

관측에 의해 입증된 빅뱅이론만큼은 어쩔 수 없이 받아들인 지금도 '비이성적인 종교에 대한 인간 이성의 승리'라는 프레임을 선호하는 과학자들로서는 현대의 물리학을 지배하는 이 가설을 신부님이 성경에서 아이디어를 얻어 만들었다는 사실만큼은 굳이 널리 알리고 싶어 하지 않는다.

그러다 보니 빅뱅이론이라는 단어는 누구나 들어보았지만, 정작 그 창시자의 이름은 그 업적이 빅뱅이론을 만들어낸 르메트르보다 꼭 대단하다고 할 수는 없는 스티븐 호킹Stephen William Hawking(1942~2018)이나 허블 같은 이들만큼 대중에게 친숙하지는 않다. 르메트르가 만들었으나, 한때 허블 법칙이라고 불리던 이 공식을 이제는 많은 과학자들도 '허블-르메트르 법칙'으로 부르고는 있지만, 언론에 자주 등장하는 망원경은

여전히 허블 망원경이라고 부르지 르메트르 망원경이라고 고쳐 부르지는 않는다. 창조 이전의 상태를 설명하기 위한 교부들의 치열한 고민이 결국 빅뱅이론을 탄생시켰다. 창조 이전에도, 빅뱅 이전에도 존재하던 상태가 바로 Being이다.

그런데 이 존재에 대한 교부철학자들의 천 년에 걸친 담론이 지구를 한 바퀴 돌아 이 땅에 상륙하면서 단 두 마디로 열화되었다. 바로 '믿씁니까? 아멘'이다. 자손들의 복을 빌기 위해 예배당을 찾아온 촌부를 붙잡고 우리말로는 설명할 수도 없는 이 창조 이전의 존재, Being에 대해 설명을 늘어놓는 것은 구원받겠다고 제 발로 찾아온 새 신자를 극락왕생하시라고 절로 쫓아버리는 것이나 다름없다. 그러니 '믿습니까? 아멘'은 존재를 둘러싼 천 년에 걸친 교부들의 고뇌만큼이나 치열했던 이 땅의 목사님들의 고민과 번뇌가 탄생시킨 명문인 것이다.

실용적 학문으로서의 인문학

기독교의 이론적 배경을 제공하는 실용적 학문

대부분의 생활인들에게 벙벙한 소리의 향연일 뿐인 존재론이 왜 천 년 이상 서양의 사상사를 지배했는지를 알고 나면 인문학의 다른 많은 분야들 역시 실제로는 상당히 현실적인 배경에서 출발했다는 점을 이해할 수 있을 것이다. 교황이 왕들의 무력에 맞서 권력을 유지할 수 있도록 기독교의 이론적 배경을 제공하는 역할을 해야 했던 당시의 철학과 신학은 현대의 경제학이나 컴퓨터공학 이상으로 실용적인 학문이었다. 수많은 똑똑하고 야심찬 인재들이 현실의 권력까지 장악한 교회의 테두리 안에서 출세하기 위해 철학과 신학 연구에 일생을 바쳤다. 이렇듯 초창기 인문학의 등장 배경에는 지극히 실용적인 이유가 있었다. 본래 인문학은 돈도 안 되는데, 교양을 위해 억지로 참아가면서 해야 하는 학문이 아니었다.

또 다른 예로 언어학을 들 수 있다. 언어학의 시작은 물론 일부 식자들의 지적 호기심이었지만, 식민제국들이 비슷하게 생긴 여러 피지배 민족의 계통을 파악하고 이들의 관계를 활용할 필요성이 제기되면서, 그리고 여기에 정부의 재정 지원이 더해져 장족의 발전을 이루었다.

인도유럽어족이니 우랄알타이어족이니 하는 우리에게도 친숙한 언어 계통에 대한 분류는 이런 배경에서 나왔다. 덕분에 이방인의 눈에는 그게 그거 같은 아랍어와 이란어가 전혀 다른 계통의 언어이고, 왜 아랍과 페르시아(오늘날의 이란)가 서로 싫어하는지를 알게 되었다. 아랍어는 히브리어와 마찬가지로 아프리카에서 나온 어족인 데 반해, 바로 옆 동네의 이란어는 인도유럽어족으로 지금은 한동네에 살지만 갈라져 나온 뿌리는 전혀 다른 언어들이다. 즉, 민족의 출발부터가 다른 이질적인 사람들이다. 물론 같은 어족끼리 꼭 친하라는 법은 없지만, 중근동 지역의 언어에 대한 연구 덕분에 이 지역에 사는 복잡다단한 종족들의 갈등 구조를 이해하게 되어 언어학은 그 자체로 서구 열강의 식민 지배에 큰 도움이 되었다.

한때 한국어에 대한 연구를 하려면 일본의 연구 결과를 참고해야 했던 이유도 비슷한 배경이다. 순수학문에 대한 일본인들의 학문적 열정이 대단했기 때문은 아니다. 뒤늦게 식민지 쟁탈에 뛰어든 일본은 그 무렵 식민 지배를 위해 했던 서구 열강들의 여러 정책을 그대로 답습했을 뿐이다. 서구 열강들이 자신들이 지배하던 중앙아시아와 중동의 언어를 주로

14세기 대학 강의실 모습

연구했듯이, 일본은 한국어와 만주어, 퉁구스어 등을 집중적으로 연구했다.

하지만 식민시대에 퀀텀 점프를 했던 이러한 언어의 기원에 대한 연구는 식민시대가 끝나면서 전대와 같은 장족의 발전은 쉽게 찾아보기 힘든 상황이 되었다. 페르시아 고원 일대에서 사용했을 것으로 추정되는 인도유럽어족의 조어(祖語)인 '공통조상언어Proto Language'에 대한 연구도 더 이상 큰 진전은 없다. 일부 학자들의 지적 호기심은 건재하지만, 국가 차원에서 이런 연구를 후원할 현실적인 이유가 더 이상 없기 때문이다.

미국에서 시작된 최근의 인문학 열풍도 작금의 세계를

먹여살리는 IT 산업의 부흥과 크게 무관하지 않다. 컴퓨터과학 Computer Science은 프로그래밍 언어를 가지고 만드는 소프트웨어에 기반한다. 프로그래밍 언어는 문자 그대로 언어이다. 말장난이 아니라 실제로 컴퓨터의 원형이 나오자 기계가 이해할 수 있는 언어로 이렇게 작동하라고 명령하는 것이 필요해졌고, 당시 컴퓨터 개발을 주도하던 수학자들은 언어학자들의 도움을 받아 기계가 이해할 수 있는 논리적인 언어를 만들었다.

언어학적인 관점에서 볼 때 프로그래밍 언어는 에스페란토처럼 또 하나의 인공언어일 뿐이다. 그러니 프로그래밍 언어에는 당연히 그 창시자들의 언어인 영어와 그 모태인 라틴어의 음소론과 논리 구조가 그대로 반영되어 있다.

그러다 보니 초기의 베이식과 코볼부터 현재의 파이썬까지 수많은 프로그래밍 언어들이 나왔지만, 모두 미국과 유럽에서 개발된 것이었다. 전자산업의 강국이라던 일본이나 IT 강국이라는 한국에서 나온 언어가 전무한 이유다. 물론 시도를 안 한 것은 아니다. 90년대에도 이미 언어학으로 프랑스나 미국으로 유학을 가는 주변인들은 십중팔구 인공지능 언어학을 공부하러 간다고 했다. 하지만 이들이 돌아와서 한국의 대학과 연구소에 자리잡고 개발한 프로그래밍 언어는 수십 년째 실험실에서 만든 그들만의 언어에 머무르고 있다.

지금도 상황은 마찬가지이다. PC에서 모바일로 넘어가는 새로운 IT 환경에 맞추어 프로그래밍 언어를 개발하는 것은

중세 시대 실용주의 철학자들

시스템에 대한 지식을 넘어 수학과 언어학, 철학과 논리학에 대한
이해가 필요하기 때문이다. 서울대학교 철학과 김상환 교수는
인공지능의 인지 모델은 칸트의 인식론에서 개념을 빌려왔다고
지적한다. 그러니 IT가 발전할수록 인문학에 대한 지식이
필요하다는 말 역시 매우 실용적인 이유에서 나온 것이다.

중세 유럽의 철학은 이 같은 실용적인 이유로 발전을 거듭했고,
당시의 철학자들은 매우 현실적인 이유로 존재, 우리말에는
있지도 않은 Being에 집착했던 것이다.

3

기독교와 서양의 예술

중세 기독교와
선악 이분법의 예술

아리스토텔레스의 귀환과 이원론의 퇴장

그 존재에 대한 배경 설명이 길 수밖에 없는 존재론Ontology이 이처럼 서양철학사에서 가장 큰 지분을 차지하고 철학이 신학의 시녀 노릇을 하게 된 이유는 기독교의 이론적 기반을 탄탄하게 만들고 그 권위를 확립해서 성직자들의 부와 권력을 유지시켜주기 위해서였다. 따라서 당시의 모든 일들은 교회의 권위를 키우고 유지하는 데에 초점이 맞추어져 있었다. 철학도 신학의 시녀가 되는 판국에 음악이나 미술이야 더 말할 나위가 없었다. 중세시대 음악과 미술 역시 모두 교회에서 신앙심을 높이기 위한 목적으로 사용되었다.

서로마제국 멸망 이후 코너에 몰렸던 기독교를 하드캐리했던 존재론과 여기에서 파생된 형이상학적 이원론에 기반한 예술은 기본적으로 존재 Being의 표상 Representation을 최대한

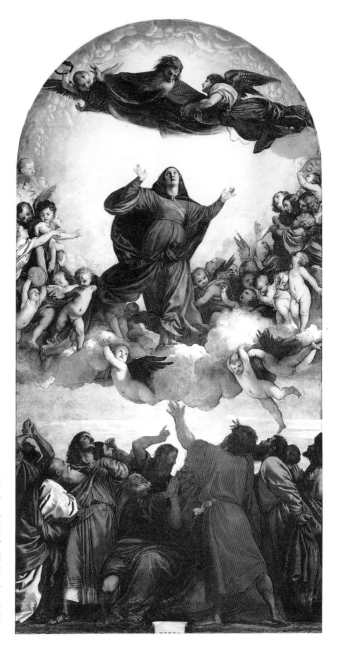

티치아노 베첼리오,
〈성모 승천〉,
1516~1518년,
이탈리아 베네치아

3층 구성으로 맨 위쪽에
는 천사들의 호위를 받는
하나님이 그려져 있고,
중간에는 천사들의 호위
를 받으며 하늘로 올라가
는 성모 마리아가 그려져
있다. 하단에는 사도들이
승천하는 성모 마리아를
바라보며 열광하고 있다.
전형적인 기독교 미술의
특징을 보여준다.

자세히 묘사하는 것이었다. 그러니 예술가의 역할은 실제 우리 눈에 보이는 이 표상을 충실히 구현하는 것에 불과했다. 르네상스 시대까지 예술가와 장인이 구분되지 않던 이유도 바로 여기에 있다. 그런데 르네상스와 함께 변화의 바람이 불기 시작했다. 자연과학에 대한 이해가 높아지고, 신 중심의 사고가 인간 중심으로 바뀌면서 교회의 권위가 서서히 옅어지기 시작한 것이다.

15세기에 르네상스가 촉발된 배경은 여러 가지가 있겠지만, 첫 번째로는 중국에서 발명되어 중앙아시아와 아랍을 거쳐 들어온 종이의 보급을 꼽을 수 있다. 양피지 시절에 비해 지식의 유통이 늘어나며 유럽에 종이가 보급된 지 딱 백 년 후에 르네상스가 시작되었다.

르네상스가 촉발된 또 다른 원인은 십자군 원정이었다. 기독교의 논리적 토대를 탄탄하게 만들기 위해 애를 쓰던 교부철학자들은 십자군 원정을 통해 접하게 된 이슬람의 문화 수준에 경악을 금치 못했다. 그리고 곧 이슬람의 인문학과 자연과학에 드리워진 아리스토텔레스의 그림자를 발견하였다. 플라톤의 이데아론을 신주단지처럼 모시고 살아온 유럽에서는 배척되고 잊혀졌던 아리스토텔레스가 아랍에서는 계속 계승되고 연구되었던 것이다.

이렇게 해서 교부들은 이슬람에서 역수입된 아리스토텔레스를 연구하기 시작하였고, 마침내 수백 년을 이어온 신플라톤주의와 교부철학에서 한 걸음 나아가 스콜라 철학을 탄생시켰다.

십자군 전쟁과 르네상스

14세기 이탈리아는 로마제국처럼 하나로 통일되어 있지 않고 도시국가로 나누어져 번영을 누리고 있었다. 그중 북부 베네치아와 제노바 등은 십자군 전쟁으로 인한 동서 무역로의 발달로 인해 커다란 부를 축적했다. 당시 십자군 전쟁에서 패함으로써 서유럽에서는 점차 기독교와 봉건제가 약화된 반면, 이탈리아는 작은 도시국가로 분열되어 있어 크게 영향을 받지 않았으며 오히려 교역과 산업으로 번영을 누렸다. 돈 많은 상인들은 자신들의 지위를 과시하기 위해 예술가와 학자들을 후원하였고, 화려한 건축물들도 많이 세웠다. 특히 피렌체의 메디치 가문은 상업과 은행업으로 성공하여 문화와 예술, 과학에 후원을 아끼지 않음으로써 피렌체 르네상스에 영향을 미쳤다.

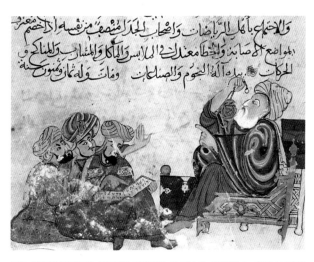

유럽 세계에 기독교적 세계관이 지배적일 때 이슬람 세계에서는 아리스토텔레스의 영향으로 이슬람 철학이 완수되었고, 십자군 전쟁으로 이슬람 문화가 이입되자 유럽에 다시 철학이 개화하게 되는 계기가 되었다.

아리스토텔레스를 재발견해 스콜라 철학을 만든 이가 바로
'철학은 신학의 시녀'라는 말을 남긴 토마스 아퀴나스였다.

　가뜩이나 교부들이 구약성경의 일원론적 기반에 플라톤의
이원론을 얹어버려 꼬이기 시작한 기독교의 교리는 한 술 더 떠
플라톤과는 다른 의미에서 대척점에 있던 아리스토텔레스까지
불러들이며 본격적으로 아무 말 대잔치가 시작되었다.

　쉽게 말해서 존재론의 기반이 되는 이데아는 그 자체로
존재하는 것이다. 플라톤에게 이데아의 유무는 논증의 대상이
아니었다. 그런데 한때 사제지간이었지만, 이런 플라톤을 문과생
취급하며 자연과학에 기반한 증명을 앞세우던 아리스토텔레스가
화려하게 귀환하자 성경에 대한 해석은 상황에 따라 '믿씁니까?
아멘'과 이성적인 논증이 뒤섞이게 된 것이다.

　아리스토텔레스가 귀환하기 전까지의 중세 미술가들은 교부들이
도입한 플라톤의 형이상학적 이원론을 예술의 토대로 삼았다. 선과
악, 빛과 어둠이라는 이원론이 예술에 도입되며, 빛이 휘감는
성령과 어둠의 악이라는 구도의 그림이 탄생한 것이다.

　신학이 시녀로 삼은 철학의 도구에 불과한 예술에 있어
아름다움은 그 주된 목적이 아니었다. 아니 오히려 아름다운
여인의 나체는 순진한 신도들을 시험에 들게 하여 종교의 권위를
높여야 하는 당시 예술의 합목적성에 반하는 것이었다.

　그렇게 반쯤 감긴 졸린 눈에 기묘한 신체 비율과 구도를 가진
성화를 그려오던 미술가들은 르네상스 시대에 재발견된 그리스
로마 조각을 보고 깜놀하며 그대로 따라하기 시작했다.

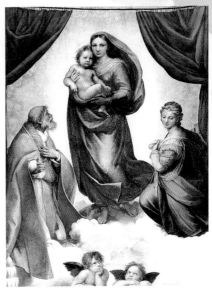

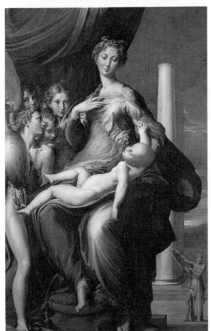

(위쪽 왼쪽) 【반쯤 눈이 감긴 고딕 시대의 성모】
파올로 베네치아노,
〈성모의 대관〉,
1324년,
워싱턴 내셔널 갤러리 오브 아트

(위쪽 오른쪽) 【그리스 영향을 받은 르네상스 시대의 성모】
라파엘로 산치오.
〈시스티나의 성모〉,
1512~1513년,
독일 드레스덴 미술관

(아래쪽 왼쪽) 【그리스 모방에 대한 반감으로 일부러 신체 비율을 왜곡한 매너리즘 시대의 성모】
파르미자니노,
〈목이 긴 성모〉,
1534~1540년,
피렌체 우피치 미술관

미켈란젤로Michelangelo Buonarroti(1475~1564)나 라파엘로 Raffaello Sanzio(1483~1520) 모두 그리스 조각을 본떠 눈이 얼굴 반만하고 목이 사슴보다 긴 순정만화 주인공처럼 생긴 인물들을 그리고 조각했다. 〈다비드〉상이 그 완벽한 예라고 할 수 있다.

　음악 역시 졸린 눈에 어울리던 단조로운 단성음악에서 벗어나 화려한 선율의 다성음악이 시도되었다. 이게 가능했던 이유는 르네상스로 과학과 인간 이성에 대한 지식이 늘어나고, 종교의 권위가 조금씩 쇠퇴했기 때문이다. 천 년의 시간 동안 빛과 어둠이나 논하던 중세의 사상가들이 이슬람 문화와 함께 화려하게 귀환한 아리스토텔레스를 재영접하면서 플라톤에서 기원한 형이상학적 이원론은 서서히 퇴장할 준비를 하게 되었다. 르네상스를 맞이하여 미술과 음악은 이렇게 중세를 지배해온 신학으로부터 독립해 나가기 시작했다.

미켈란젤로,
〈아담의 창조〉,
1511~1512년,
바티칸 시스티나 성당

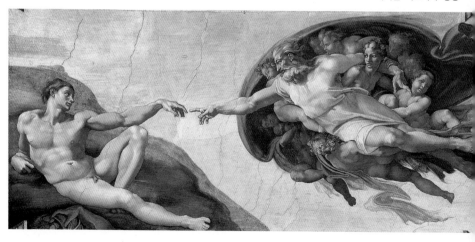

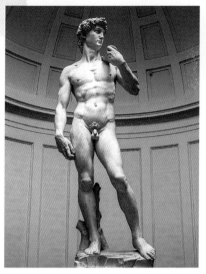

미켈란젤로,
〈다비드〉,
1501~1504년,
피렌체 아카데미 미술관

미켈란젤로의 〈최후의 심판〉 중앙에 그려진
예수와 성모 마리아.
1536~1542년,
바티칸 시스티나 성당

작가 미상,
〈토르소〉,
1~2세기경,
바티칸 박물관

〈최후의 심판〉에 그려진 근육질의 예수 모습
은 르네상스의 대표적 화가이자 조각가인 미
켈란젤로가 29세에 완성한 〈다비드〉 상과
벨베데레 〈토르소〉를 모델로 해서 완성되었
다고 한다.

토르소는 몸통만 남은 조각을 뜻하는데, 교
황은 미켈란젤로에게 이 작품의 복원을 요청
했지만, 미켈란젤로는 이 상태가 가장 완벽
한 '신의 작품'이라며 거절했다는 일화가 전
해진다.

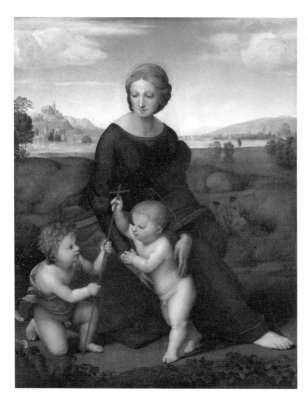

르네상스를 통해 자연과학이 발달하자 교부들이 그렇게 애를
써서 지켜내었던 교황의 권위는 자연스레 추락하게 되었다.
신화학자 카렌 암스트롱Karen Armstrong은 16세기부터 로고스
(Logos, 이성)가 뮈토스(mythos, 신화)에 승리를 거두며 신화적 사유
방식이 무너지고 종교와 신화는 신뢰를 잃기 시작했다고
지적한다. 교부철학자들이 수백 년에 걸쳐 가다듬었던 기독교의
철학적 기반도 사회 전반에 걸쳐 서서히 그 영향력을 잃기
시작했다. 예술도 예외는 아니었다.

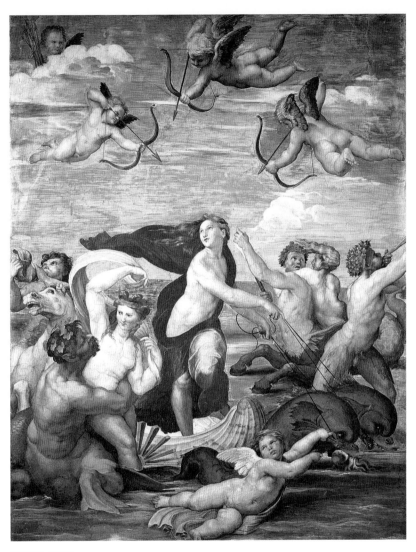

라파엘로 산치오,
〈갈라테이아의 승리〉,
1511년,
로마 빌라 파르네시나

기독교가 철학과 예술에 행한
가스라이팅

철학과 예술을 지배한 기독교

기독교는 예술과 철학뿐 아니라 서구 문화의 모든 부분에
지대한 영향을 끼쳐왔다. 자신의 권력 기반을 강화하기 위해
신학을 앞세워 철학을 하수인으로 부리고, 또 하수인인 철학이
사용하는 도구로 예술을 이용한 기독교의 이런 모습은 세상
어디에나 존재하는 지배 종교의 한 단면으로 이해할 수 있다.

그런데 기독교가 이런 가스라이팅을 행한 이유는 자신이
모시는 유일신에게 영광을 돌리고 민초들 위에 군림해서 헌금을
더 걷으려는 선민의식의 발로만은 아니었다. 그 배경에는 조금 더
원초적인 생존 본능이 자리잡고 있었다.

사실 기독교의 뿌리인 유대교는 이집트나 바빌론, 수메르 같이
기라성 같은 고대 중근동의 일진들 사이에서 늘 맞고 다니던
소수민족의 마이너 종교였다. 더군다나 초창기 기독교는 이런

아싸 종교에서조차 한 번 더 갈라져 나온 숱한 아류 중의 하나에 불과했다.

물론 교회에서 목사님께 한때 미미하기 짝이 없던 기독교가 오늘날 전 세계를 지배하는 메이저 종교가 된 배경에 대해 질문을 하면 신이 난 목사님은 이것이야말로 하나님의 영광이고, 미개한 시절에는 온갖 잡신들이 난립했으나 시간이 흐름에 따라 하나뿐인 진정한 신이 대세가 된 것은 당연한 귀결이라고 대답할 것이다. 이 어려운 일을 해내기 위해 초기 기독교 사제들은 수백 년에 걸쳐 정말이지 몸을 갈아 넣는 수고를 다한 덕분에 교부라는 영예로운 호칭을 얻게 되었다.

서양의 기독교가 신학을 통해 철학을 지배하게 된 배경에는 단순한 신정일치 사회에서 종교의 역할 이상으로 자신들의 생존을 위해 투쟁해 온 기독교의 역사가 담겨져 있다. 그리고 이 과정을 이해하면 왜 형이상학적 이원론이 서구의 사상에서 그렇게 중요한 위치를 차지하고 예술까지 지배했는지를 알 수 있게 된다.

기독교, 주변 지역 종교와 타협하다

기독교의 모태가 되는 유대교는 기본적으로 일원론에 기반한 유일신을 숭배하는 종교이다. 사실 유대교의 야훼는 처음부터 유일신이라기보다 중근동 지방의 최고신인 '엘' 산하에서 각 민족을 관할하는 민족신 같은 존재였다. 즉, 당시의 세계관에서

아담 엘스하이머,
〈이집트로의 탈출〉,
1600년,
뮌헨 알테 피나코테크
미술관

'엘'이라는 최고신이 민족별로 담당하는 신을 하나씩
할당해주었는데, 암몬을 다스리는 신은 밀콤이었고 모아브를
할당받은 신은 케모시였다. 이중에서 야훼는 유대 민족을
다스리는 신이었던 것이다. 최고신 '엘'의 존재는 생각보다 커서
우리말 성경에는 다 '하나님'이라고 번역하지만, 구약성경
원본에는 저자에 따라 유대교의 최고신을 일컬을 때 야훼와 엘
(엘로힘)을 혼용해서 썼다.

　하지만 유대인들은 이후 스스로의 역사와 종교를 발전시키면서
야훼를 유일신으로 독립시키고 주변 다른 민족의 신들을 모두
가짜 신이라고 주장하기 시작했다. 당시의 국제 정세에서 유대
민족은 중근동의 지배자가 아니라 수시로 이집트나 바빌론에
끌려가는 피지배 민족에 불과했다. 주변 기라성 같은

타민족들에게 흡수되어 소멸되지 않기 위해서라도 비록 정신
승리일지언정 스스로의 민족적 정체성을 확립하는 것이 중요했을
터이다.

이때 결정적인 사건이 된 것이 이스라엘 왕국이 신바빌로니아
제국에 의해 멸망하고 유대인들이 제국의 수도로 끌려가게 된
바빌론 유수(기원전 597년)였다. 이후 새로운 강자로 등장한
페르시아 제국에 의해 풀려날 때까지 유대인들은 바빌론에서 포로
생활을 해야 했고, 민족적 정체성을 잃지 않기 위하여 이전까지는
주로 구전으로 전승되던 유대교의 가르침을 정리하여 구약성경을
만드는 등 각고의 노력을 개진하였다.

유일신이라는 개념 역시 신바빌로니아 제국을 물리치고

유대인들의 구세주로 떠오른 페르시아의 종교, 조로아스터교에서 따온 개념이었다. 유대인들은 실제로 자신들을 구원해준 페르시아의 키루스 왕Cyrus 2세(기원전 600~기원전 530)을 메시아라고 불렀다. 그는 인류 역사상 최초로 거대 제국을 건설한 페르시아 제국의 왕으로, 바빌로니아를 정복하고 유대인을 해방시켰다. 이때부터 유대인들은 페르시아의 일신교 사상을 받아들여 최고신인 엘과 자신들의 민족신인 야훼를 한데 엮어 유일신으로 선언하고, 정작 한 핏줄인 이웃 민족들의 종교를 적대시하기 시작한다. 중근동의 토착민인 유대인과 주변 민족들은 모두 아프리카에서 유래한 셈족이지만, 페르시아는 인도유럽어족으로 뿌리부터가 다른 민족이다. 신라가 고구려와 백제에 대항하기 위해 당과 연합해 결국 삼국을 통일한 것처럼 유대인들도 자신을 핍박하는 주변의 동족들에게 대항하기 위해 이민족인 페르시아의 사상을 받아들인 셈이다.

유일신이다 보니 염라대왕이나 [15]하데스 같은 또 다른 신이 지옥을 다스리는 세계관이 나오긴 어려웠다. 유대교는 철저히 현세에 입각한 종교였다. 따라서 이러한 구약의 일원론은 그 태생상 천국과 지옥이라는 개념이 없어 민중들에게 먹혀들기가 힘들었다. 예나 지금이나 민중은 착한 일 하면 천국 가고 나쁜 짓 하면 지옥 간다는 단순한 선악 구도를 선호한다. 우주의 기원과

15. 그리스 로마 신화에 나오는 지옥의 신. 제우스, 포세이돈과 함께 3주신에 속한다.

신의 존재에 대한 심오한 철학적 논쟁은 그저 일부 식자들의 지적 유희일 뿐이다.

유대교 선지자들이 야훼를 유일신으로 선포하였지만, 유대 민중들은 여전히 다른 신들을 갈망했다. 왜냐하면 중근동 다신교 체제에서 야훼는 전쟁의 신이었기 때문이다. 시장통에서 노점상을 하며 홀로 자식을 키우는 가난한 과부댁이 아이들을 건사하고 스스로를 지키기 위해 싸움닭이 되어야 했던 것처럼 늘 맞고 다니던 약소 민족의 신은 살아남기 위해 전쟁의 신이 되어야 했다. 그렇기에 구약성경에서 야훼는 전쟁에서 승리하고 나면 아이 울음소리 하나 들리지 않게 패배한 부족의 거점을 초토화시키라고 명령했던 것이다.

하지만 그렇게 전쟁의 신의 도움으로 죽을 고비를 넘기고 난 유대인들은 평화가 찾아오면 인근 종교에서 풍요의 신을 찾았다. 전쟁의 시대와 평화에 시대에 섬기는 신의 성격이 달라지는 것은 당연한 일일 것이다. 그렇지만 야훼를 유일신으로 선포한 이상 이를 그대로 두고 볼 수는 없었다. 유대교 선지자들은 구약 내내 야훼가 전쟁에서의 승리 못지않게 풍요도 가져다줄 수 있다고 설득해야만 했다. 어찌 보면 이런 주장은 군사 쿠데타로 정권을 잡은 장군이 민주주의를 하겠다며 '나 이 사람, 믿어주세요' 하는 것보다도 설득력이 없었을 것이다. 야훼가 전쟁의 신이었다면 바알은 풍요의 신이었다.

그러다 보니 구약시대 유대인들은 제사장의 눈을 피해 수시로 인근의 다른 고대 종교들을 기웃거렸다. 당시의 구약성경은 온통

유대인들을 빼가려는 [16]바알제불과 이런 신자들을 단속하려는 야훼 간의 신경전에 대한 이야기로 가득 차 있다. 결국 교부들은 예수 사후 남아 있는 두루마리들을 넣을 거 넣고 뺄 거 빼면서 신약을 정리할 때 당시만 해도 유대교보다 훨씬 잘나가던 인근의 조로아스터교 같은 타종교에서 이원론을 받아들여야 했다.

교부철학이 탄생한 이유가 교황의 권위를 강화해 현실의 왕에 대항하기 위한 것이었다. 이를 위해서는 민중의 지지가 절대적으로 필요했다. 어려운 라틴어를 몰라도 신부님의 쉬운 이야기 몇 마디와 성화 몇 점으로 민중들에게 쉽게 먹힐 수 있는 선악 구도가 기독교에 도입된 배경이다. 원조인 유대교에는 없던 개념이다. 따라서 성경을 쭉 읽어보면 신의 본성과 선과 악에 대한 구약의 논지가 신약에 들어와서 완전히 달라진다는 것을 알 수 있다.

쉽게 말해 구약의 야훼는 분노도 하고 질투도 하며 전쟁에 패한 상대방 부족의 갓난아기들까지 몰살시키라는 명령을 서슴지 않는, 선과 악을 모두 한몸에 지닌 일원론적인 신이었다. 신은 하나이기 때문에 악의 신이 별도로 존재할 수 없었다. 그런데 교부들이 짜깁기 한 신약부터 인근 고대 종교들의 이원론적 사고가 보충되기 시작한다.

16. 고대 메소포타미아 지방에서 태양신이자 으뜸 신을 부르는 '바알'을 유대교에서 낮추어 부르는 표현이다. 바알은 특정 종교의 신이라기보다 중근동 일대에서 주신을 통칭해서 부르는 명칭이다.

교황의 권위를 강화하기 위해 성경을 해석하는 교부의 모습

신구약의 이러한 입장 변화는 성경 구절에서 아주 잘 나타난다. 창세기는 '카인을 해친 자가 일곱 곱절로 앙갚음을 받는다면 라멕을 해친 자는 일흔 일곱 곱절로 앙갚음을 받을 것'이라고 사자후를 토하지만, 마태복음으로 가면 나에게 죄를 지은 형제를 일곱 번 용서해주면 충분하냐고 묻는 베드로에게 예수님은 '일곱 번씩 일흔 번이라도 용서하라'고 일갈한다.

그런데 구약의 일원론에 인근 종교의 이원론을 덧붙여 신약을 만들던 교부들도 갑자기 야훼의 성격을 바꾸자니 구약을 통째로 다시 쓰지 않는 이상 앞뒤가 안 맞아도 너무 안 맞는 상황에 봉착했다. 그래서 예수님이라는 하나님의 현신인 동시에 아들이라는 애매한 존재에 절대적인 선의 속성을 부여한다.

이 예수님이 하나님의 아들이요 성령이라는 개념 역시 조로아스터교의 주신인 아후라 마즈다와 두 아들, 앙그라 마이뉴와 스펜타 마이뉴의 스토리에서 차용한 것이다. 선의 신

콘스탄티누스 대제와 니케아 공회의에 참석한 주교들. 이 회의를 통해 삼위일체 교리를 보편 교리로 채택하였다.

아후라 마즈다에서 악의 신 앙그라 마이뉴가 태어났지만, 쌍둥이 형제인 스펜타 마이뉴가 성스러운 영을 담당하며 인간들을 사랑으로 감싸고 보호한다. 교회 좀 다녀본 사람은 이쯤에서 눈치챘겠지만, 서기 321년 [17]니케아 공의회에서 공인된 성부와 성자와 성령의 삼위일체썰은 조로아스터교의 삼부자 전설을

17. 니케아 공의회는 교회사에서 중요한 사건으로 313년 로마제국에서 기독교를 공인한 이후 콘스탄티누스 황제에 의해 소집된 세계적 규모의 종교회의다. 325년 1차 회의가 열렸고, 787년에 2차 회의가 니케아(현재의 튀르키예 이즈니크)에서 열렸다. 기독교의 교리 차이를 정리하기 위한 것이 회의의 목적이었다.

이름만 바꾸어 통째로 옮겨놓은 것이다.

가톨릭의 이러한 노력은 모두 진리를 향한 탐구열이나 인류애에 기반한 타 종교와 문화에 대한 관용 정신의 발로가 아니라 교회 권력의 안정을 위해서였다. 개신교에 비해 가톨릭이 타 종교에 상대적으로 관대한 이유도 여기에 있다. 가톨릭은 살아남기 위해 주변의 다른 종교들에게 문호를 개방했기 때문이다.

반대로 개신교는 애초에 이런 가톨릭에 반기를 들고 나온 신흥 종교이기 때문에 타 종교에 배타적일 수밖에 없다. 그러니 개신교는 가톨릭의 모든 수호성인과 축일 따위는 인정하지 않는다. 반대로 교리 강화를 위해 시작부터 중근동 고대 종교의 주요 개념들을 기독교에 도입한 가톨릭의 교부들에게 유럽 토착 종교의 신들에게 기독교 배지를 달아 수호성인으로 만들어주는 것쯤은 일도 아니었을 것이다.

이렇듯 교부들은 수많은 복음서 중에 입맛에 맞는 부분들만 취사선택하고, 인근 고대 종교들과 그리스 철학에서 필요한 부분을 가져와서 일원론에 기반한 구약의 유일신과 중동과 그리스의 이원론을 버무린 신약을 만들어내었다.

종교에서의 이원론은 화도 내고 질투도 하는 일원론의 신을 보며 어느 장단에 맞춰야 하는지 헷갈려 하는 민중들에게 착한 일 하면 천국 가고 나쁜 짓 하면 지옥 간다는 명확한 구도를 만들어 포교에 도움을 주었다. 이게 왜 그렇게 강력한 치트키였냐 하면 현생에 대한 모든 보상과 처벌을 누구도 직접 가서 확인할 수

없는 사후세계로 미룰 수 있기 때문이었다.

존재하지 않던 단어, 천국과 지옥

다른 많은 종교들처럼 기독교에서도 천당과 지옥이 핵심적인 역할을 하는 것으로 보인다. 예배당 잘 나오고 꼬박꼬박 십일조 바치면 천당 가고 나쁜 짓 하면 지옥 간다는 말은 설교 시간에 흔히 들을 수 있지 않은가? 그런데 구약성경을 처음부터 끝까지 읽어보아도 천국이나 지옥이라는 말은 단 한 군데에도 나오지 않는다.

구약에서 사후세계는 기껏해야 선지자 [18]엘리야가 병거 타고 하늘로 올라갔다는 대목에서 끝이 난다. 병거 타고 하늘에 올라간 선지자는 그 후에 어떻게 되었을까? 기독교도들에게 친숙한 표현대로 하나님 우편에 앉았을까? 구약은 여기까지 자세히 말해주지 않는다.

하늘에 올라가 하나님 우편에 앉아 계신다는 표현은 신약에 와서야 도입된 개념이다. 그리고 그 출처는 천국과 지옥을 명확하게 나누고 사후세계에 지대한 관심을 가졌던

18. 기원전 9세기 유대교의 예언자. 바알의 제사장들과 일기토를 벌인 구약의 영웅이자 신구약 성경을 통틀어 노아의 증조부인 에녹과 함께 죽지 않고 하늘로 승천한 유이한 인물이다.

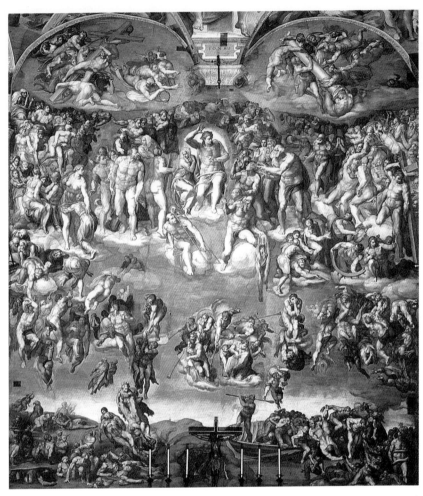

미켈란젤로,
〈최후의 심판〉,
1536~1541년,
바티칸 시스티나 성당

종말이 오면 착한 사람들은 구원받고 악인은 벌한다는 내용을 담고 있다. 그림 가운데에 예수와 성모 마리아가 보이고, 그 아래로 나팔을 든 일곱 대천사가 그려져 있다. 천사들은 책을 들고 있는 게 보이는데, 왼쪽 천사가 들고 있는 작은 책에는 천국으로 갈 사람들의 명단이 적혀 있고, 오른쪽 천사가 들고 있는 큰 책에는 지옥으로 갈 사람들의 명단이 적혀 있다. 대천사 왼쪽에는 구원받고 하늘로 올라가는 영혼들이, 오른쪽에는 지옥의 불로 떨어지는 악인들의 영혼들이 그려졌다. 그림의 하단 가장 아래쪽 왼쪽에는 종말 이후 부활하는 인간들의 모습이, 오른쪽에는 벌을 받을 영혼들을 실어나르는 카론의 배와 이들을 심판하는 지옥의 미노스가 그려져 있다.

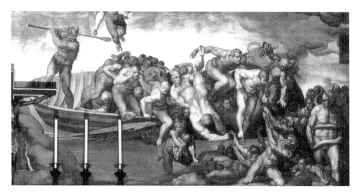

미켈란젤로, 〈최후의 심판〉 중 벌을 받을 영혼들을 실어나르는 카론의 배와 이들을 심판하는 지옥의 미노스

조로아스터교였다. 프랑스의 종교철학자이자 《신이 된 예수》의 저자인 프레데릭 르누아르Frederic Lenoir는 구약에서 죽은 사람은 신도 기억하지 못하는 망각의 땅(창조 이전의 being으로 돌아간다고 보면 된다, 드라마 〈도깨비〉에 나오는 무無로 돌아간다와 일치하는 개념이다)으로 간다고 생각하던 유대인들이 사후세계에 관심을 갖게 된 것은 조로아스터교의 영향이라고 잘라 말한다.

신도 기억하지 못하는 망각의 땅, 다시 한 번 드라마 〈도깨비〉를 소환해보자. 검을 뽑고 소멸한 도깨비를 무無로 돌려 보낸 신은 '이곳에는 나도 없다'라고 말한다. 유대인들에게 사후세계는 천국이나 지옥이 아닌 무無에 가까운 개념이었다.

천국과 지옥의 개념이 기독교에 완전히 자리잡게 된 것은 의외로 얼마 되지 않았다. 기원후 6세기, 교황 그레고리우스 시대부터였다. 구원받고 천국 가는 것이 궁극적인 믿음의 목적인 현대의 기독교도들에게는 얼핏 이해가 안 가는 대목이다. 하지만

오늘날까지도 신약을 인정하지 않는 유대교에는 여전히 내세에 대한 개념이 약하다.

유대교에서 죽은 자들이 안식을 취하는 곳은 지옥이나 천당이 아닌 아브라함의 품이다. 그리고 심판의 날이 오면 모든 육신이 부활한다는 대목에서 유대교의 내세 개념을 명확히 알 수 있다. 즉, 아브라함의 품은 진정한 내세가 아니라 종말의 순간이 올 때까지 죽은 자들이 잠시 거처하는 곳일 뿐이다.

기적의 구약과 사후세계의 신약

이렇듯 사후세계의 개념이 없는 구약의 일원론은 당연히 모든 보상과 처벌을 현세에서 마무리지어야 했다. 그렇기에 구약의 선지자 엘리야는 바알제불의 제사장들과 현피를 뜰 수밖에 없었다. 양쪽이 모두 제단을 만들고 제물을 바쳐 각자의 신에게 기도를 올리면 이중 하늘에서 불이 내려와 제물을 받는 쪽이 승리한다는 것이다.

구약성경을 그대로 인용하자면 바알제불의 제사장들이 한나절 내내 춤을 추고 노래를 부르고 심지어 옷을 찢고 칼로 자해를 하며 기도를 올렸지만, 그들이 경배하는 바알제불은 꿈쩍도 하지 않았다. 묵묵히 이를 지켜보던 엘리야가 썩소를 날리며 여호와께 조용히 기도를 올리자 바로 하늘에서 불이 내려와 엘리야가 바친 제물은 물론이고 온종일 춤추고 노래하느라 진이 다 빠진

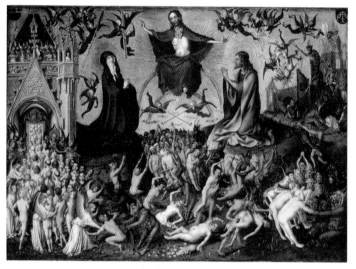

슈테판 로흐너,
〈최후의 심판〉,
1435년
독일 발라프
리하르츠 미술관

죽은 자의 부활과 그리스도의 재림 이후에 일어나는 일을 그린 것으로(요한묵시록 20장
12-15절), 이러한 믿음은 중세 시대 수많은 예술 작품에 영향을 미쳤다.

바알제불의 제사장들을 모조리 태워버렸다는 것이다.

기독교 신자들에게야 아멘 소리가 절로 나오는 명장면이지만,
로마를 무너뜨린 게르만족과 북유럽에서 내려오는
바이킹족들에게 복음을 전해야만 했던 중세의 교부들에게는
난감한 상황이었다. 북유럽 이교도들에게 이 책을 그대로 들고
가서 믿으라고 했다가는 똑같은 요구를 할 것이 뻔했다. 중세
신부님들이 오딘의 제사장들을 상대로 엘리야 코스프레를 해야
하는 것이다.

북유럽의 처연한 오로라 아래에서 뿔 달린 투구를 쓴 바이킹
제사장들에 맞서 엘리야의 영광을 재현할 자신이 없는 교부들은
사후세계, 즉 천국과 지옥이라는 이원론을 신약에 도입하여 이를

슬쩍 피해갔다. 구약의 시대는 당장 눈앞에서 결판을 내야 하는 현피의 시대였지만, 신약부터는 '하나님이 세상을 이처럼 사랑하사 독생자를 주셨으니 누구든지 이를 믿으면 멸망하지 않고 영생을 얻으리로다'(요한복음 3장 16절)라는 새로운 주장인 것이다.

이제 가톨릭 신부님들은 하늘에서 불이 내려오라고 기도를 하지 않아도 되었다. 모든 심판은 죽고 난 후에 이루어지기 때문이다. 주변의 다른 종교들이 모두 누려오던 이 편리한 개념을 기독교는 뒤늦게야 도입한 것이다.

강등된 신, 천사

그런데 구약의 일원론과 신약의 이원론을 짬뽕시키는 이 대목에서 교부철학자들의 잔머리가 빛을 발한다. 악의 신을 신이 아닌 천사로 강등시킨 것이다.

기본적으로 다원론인 그리스 신화나 이원론에 기반한 불교에는 지옥을 관장하는 신이 존재한다. 물론 스스로 성불하면 되는 초창기의 불교는 아예 무신론에 기반했지만, 신이 필요한 인도의 민중은 역시나 불교의 선배격인 힌두교의 여러 신들을 받아들여 현재의 불교는 다신교에 가까운 모습을 하고 있다.

그리스에는 하데스가 있고, 불교에는 염라대왕으로 대표되는 열 명의 시왕이 지옥을 관장한다. 이들은 모두 신이다. 지옥의 신인 하데스는 아예 바다를 관장하는 포세이돈과 함께 주신인

제우스의 형제로 나온다.

기독교와 신구약의 많은 부분을 공유하는 조로아스터교에도 선의 신인 아후라 마즈다와 그의 아들이자 악의 신인 앙그라 마이뉴가 존재한다. 탄생과 발전의 시기가 교부들이 활약한 시기와 정확하게 겹치며, 중세의 기독교와 서로 많은 부분을 주고받은 [19]마니교 역시 동등한 레벨인 선의 신과 악의 신이 한판 승부를 벌인다.

반면 기독교는 구약은 물론이고 이원론을 도입한 신약에도 지옥의 신은 등장하지 않는다. 기독교에서 악의 신이라고 할 수 있는 사탄은 하나님과 같은 신이 아니라 그보다 한 급 아래인 천사와 같은 레벨이다. 기독교에서 사탄은 타락한 천사라고 명확히 선을 긋고 있다.

유일신 체계를 깨뜨릴 수 없는 기독교 입장에서 이원론을 도입한다며 자칫 악의 신까지 그대로 들여왔다가는 교리가 꼬이는 것은 둘째치고 아예 구약을 통째로 다시 써야 하는 상황에 이를 수도 있다. 그래서 머리를 쥐어짜낸 끝에 나온 해결책이 악의 신을 천사와 같은 계급으로 강등시키는 것이었다. 악의 신을 천사와 같은 계급으로 분류했으니, 이제 그 천사들 간에도 등급을 나누는 작업이 필요했다. 왜냐하면 다신교에서는 각 신들 간의 서열이

19. 기원후 3세기, 페르시아 지역에서 마니가 창시한 이원론적인 종교. 중세의 기독교와 서로 큰 영향을 주고받았다. 대표적인 교부철학자인 성 아우구스티누스가 청년 시절 마니교에 아주 심취하였다고 한다.

명확하기 때문이다. 최고신과 그의 친인척들인 최고 서열의 신들, 그리고 기타 잡신들이 존재한다. 현실 세계의 왕과 왕족, 귀족으로 볼 수 있다.

교부들이 민중들에게 친숙한 이교도의 신을 사탄, 타락한 천사라고 규정하게 되자 이에 따라 [20]커룹cherub 같은 잡신들도 중세 유럽에 와서 천사 카테고리에 편입이 되었다. 성경에는 나오지도 않는 이 천사들의 계급을 만들기 위해 교부철학자들은 역시나 인근 고대 종교들을 닥치는 대로 뒤져 천사들의 서열에 대한 이론적 배경을 만들었다. 이런 노력의 대표적인 결과물이 초대 파리 주교인 디오니시우스Dionysius(3세기에 태어나서 활동함)가 만든 구품론이다. 구품론은 천사들의 계급을 9단계로 나누어

20. 고대 중근동 지역에서 주로 성전이나 궁전 입구에서 문지기 역할을 하는 반인반수로 묘사되는 괴수. 이집트의 스핑크스도 커룹의 일종이다.

아시리아의 커룹

1단계인 치품천사(熾品天使, Seraphim)부터 9단계인 일반 천사까지 묘사하였다.

디오니시우스의 분류에 따르면 악마가 된 타락한 천사, 루시퍼는 세라핌, 즉 1단계인 최고 천사였다. 인근 종교에서는 으뜸 신과 맞짱뜨는 반열에 있는 것이 악의 신이니만큼 밉다고 맘대로 강등시킬 수 있는 존재는 아니었던 것이다. 의외인 것이 이 분류에서 스핑크스와 같은 커룹은 루시퍼 바로 아래로 2번째인 지품천사(智品天使, Cherubim)이고, 기독교인들에게 친숙한 가브리엘이나 미카엘은 오히려 끝에서 두 번째인 대천사(大天使 Archangels)이다. Archangels를 우리말로 대천사라고 하니까 마치 대법원장처럼 천사들 중에 가장 높은 천사라고 생각할 수 있지만, 실제로는 제일 말단의 9품인 일반 천사 바로 위에서 하나님의 뜻을 인간에게 전하는 메신저 역할이나 하는 천사이다. 인간들에게 가서 허드렛일이나 도와주는 하급천사이기 때문에 우리에게 친숙할 뿐이다. 그러니까 대천사 가브리엘은 스핑크스 앞에 가면 눈부터 깔아야 할 정도로 커룹과 대천사의 계급 차이는 크다.

달리 해석하면 우리말로는 다 천사라고 하지만, 정작 Angel- 안젤루스라는 단어는 디오니시우스의 분류에서는 8단계와 9단계에만 쓰인다. 1단계에서 7단계까지는 실제 우리가 생각하는 천사-Angel이라기보다는 인근 종교에서 영입한 악의 신과 잡신들이기 때문이다. 천사를 우러러보고 스핑크스 같은 잡신들을 낮춰보는 오늘날 기독교인들의 정서와는 달라도 너무 다르다.

미켈란젤로,
〈최후의 심판〉 중
일곱 대천사

프라 안젤리코,
〈수태고지〉,
1440~1445년,
피렌체 산 마르코 박물관

하지만 같은 문화권에 속한 다른 신들에 익숙한 당시의
민중들의 시각으로 보면 수시로 천신과 맞짱뜨는 악의 신을
하나님의 심부름꾼에 불과한 Angel보다 밑에 두는 것은 너무
억지스러운 것이었다.

토마스 아퀴나스도 이 디오니시우스의
분류를 참고해 나름의 천사 계급도를
만들었고, 12세기 후기 유대 신학사상
최고의 교부철학자로 분류되는
마이모니데스Moses Maimonides
(1135~1204)는 여기에 한 단계를 더 추가해
10계급을 만들었다. 성경에는 나오지도
않는 이 천사들의 위계라는 것이 어차피
요즘 유행하는 핸드백이나 시계
계급도처럼 작성자들의 뇌피셜일 수밖에

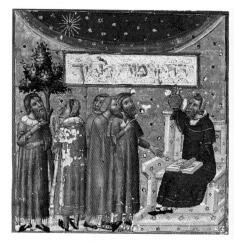

유대 신학사상 최고의 교부철학자로 알려진 마이모니데스

없다. 그러니 오메가를 롤렉스와 동급으로 보느냐 한 급 아래로
보느냐를 가지고 시덕들의 의견이 분분한 것처럼 천사들 역시
작성자에 따라 그 계급은 마냥 오르락내리락을 반복했다.

앞서 말한 커룹은 디오니시우스의 구품론에서는 넘버투의
자리를 지켰지만, 교부철학의 시대 막판인 마이모니데스쯤 오면
10단계 중 9단계로 추락한다. 더욱 극적인 것은 디오니시우스가
천사 중 서열 1위로 만들어주었던 치품천사-세라핌의 추락이다.

천국에서 쫓겨난 후 사탄이 되었다고 하는 루시퍼나 야훼의
영원한 맞수 바알제붑Beelzebub으로 대표되는 세라핌은 불과 수백

년 만에 천사들의 세계에서 그 서열이 1위에서 5위로 추락한다 (물론 저 천상에서 이루어지는 실제 천사들끼리의 서열 놀이가 어떤지 우리가 알 길은 없다. 이 역시 작성자의 뇌피셜일 뿐이다). 한때 유일신과 한판 승부를 벌이던 악의 신의 처절한 몰락이 아닐 수 없다.

요즘 화려한 춤 실력으로 큰 인기를 얻고 있는 걸그룹 르세라핌 (LE SSERAFIM)은 그룹 이름을 한때 서열 1위였던 악의 신에서 따왔다. 가뜩이나 쎈 이름인 세라핌 앞에 여성 정관사 라(La)가 아닌 남성 정관사 르(Le)를 붙여 파워풀한 댄스가 돋보이는 걸그룹에 더욱 어울리는 팀명이긴 하지만, 결국은 정상의 자리에서 추락한 원조 세라핌의 선례를 따르지 않기만을 바랄 뿐이다.

기독교가 유럽에서 완전히 자리를 잡고, 디오니시우스의 천사 계급도 오리지널이 나온 후 오백 년 이상이 흐르면서 유럽 민중들 사이에 선의 신과 동등한 레벨에서 맞짱뜨던 악의 신이나 중근동 잡신들에 대한 기억이 서서히 지워진 것이다. 이제 루시퍼는 물론이고 스핑크스쯤은 대천사 미카엘 밑으로도 강등시킬 수 있는 여건이 조성되었다.

악의 신을 천사로 강등시키는 데에 성공한 신약은 제일 마지막 장에서 죽음과 저승도 이제 모두 유일신인 하나님의 영역이라고 명확히 선을 긋는다.

'나는 죽었지만 영원토록 살아 있다. 나는 죽음과 저승의 열쇠를 쥐고 있다.' (요한계시록 1장 18절)

교부철학자들의 영악한 탄압

그런데 교부들의 잔머리는 여기에서 그치지 않았다.
조로아스터교나 마니교를 비롯한 수많은 중근동의 고대 종교들을
적당히 버무려서 신약의 틀을 잡았으니 적어도 당시에 살던
사람들이 이를 모를 리가 없었다.

성경의 일화들은 사실 인근 지역의 설화에서 많은 유사성을
발견할 수 있다. "여성 사제가 처녀의 몸으로 임신을 했다. 남몰래
아기를 낳았지만, 여사제의 신분으로 대놓고 아이를 기를 수는
없었다. 그래서 갈대 바구니에 아기를 담고는 강물에 띄워 보냈다.
간신히 구조된 아이는 결국 왕위에 오른다." 성경을 조금이라도
읽어본 사람들에게는 예수님과 모세의 이야기를 짬뽕한 것처럼
들리겠지만, 사실 이 이야기는 예수님이 탄생하시기 무려 2천
년도 더 전인 아카드 제국 사르곤 1세의 출생 설화이다.

물속에서 세례를 베푸는 세례 요한John은 신약에서 예수님에
버금가는 메인 캐릭터이지만, 요한이라는 이름이 원래 그리스에서
물의 신을 담당하는 오아네스Oannes가 히브리어 요하난
Yohanan으로, 다시 라틴어 요하네스Johannes를 거쳐 영어의
존John과 우리말의 요한으로 자리잡았다는 사실은 신학자들
사이에서는 쉬쉬할 비밀거리도 아니다. 세례 요한의 조상격인
물의 신 오아네스의 기원은 다시 [21]수메르까지 거슬러 올라간다.

이 외에도 삼위일체의 뿌리가 되는 조로아스터교의 삼부자
전설이나 하나님의 아들이 세상에 내려와 인간들을 위해 대신

죽었다는 기독교의 핵심 스토리, 죽은 지 3일 만에 부활하거나 나귀를 타고 성문에 들어온 선지자, 물을 포도주로 바꾸는 이적, 동방박사 등등 신약의 수많은 일화들은 모두 주변의 고대 종교에서 차용한 것이었다. 심지어 이집트에 가면 12월 25일에 태어나서 인간을 구원하기 위해 세상으로 내려온 신의 아들도 있다. 그러니 당시 교부들은 '하나님이 세상을 만드시기 이전에는 뭐가 있었나요?'라는 뻔한 질문 외에도 수시로 왜 예수님 이야기랑 똑같은 스토리가 이집트에도, 시리아에도 있냐는 신자들의 질문에 답을 해야 했다.

여기서 교부들은 다시금 창의력을 발휘한다. 한 마디로 악마가 예수님이 세상에 오실 것을 알고 예수님이 장차 행하실 이적들을 미리 모방해 이교도들의 경전에 기록을 남겼다는 신박한 발상을 해낸 것이다. 대표적인 교부이자 순교자인 [22]유스티누스Justinus (100~165)가 처음 주장한 이 '악마의 모방' 컨셉은 곧 콘스탄티누스Constantinus I(274~337) 대제의 명을 받고 기독교 초기 역사를 집대성한 [23]유세비우스Eusebius(263~229)에 의해

21. 메소포타미아의 남쪽인 오늘날 이라크의 남부 지역에서 발달한 수메르 문명은 기원전 5,500년 이상 된 인류 역사에서 가장 오래된 문명으로, 인류 최초의 문명으로 알려져 있다

22. 기원후 2세기에 로마에서 순교한 초창기 신학자. 로마 황제인 유스티누스 1세와는 다른 인물이다.

23. 팔레스타인 지역의 주교로, 《교회사》를 집필하여 '교회 역사의 아버지'라고 불리기도 한다.

깔끔하게 정리되어 당시만 해도 사방 천지에 널려 있던 예수님 스토리와 고대 종교 간의 유사성에 대한 해답으로 민중들에게 제시되었다.

물론 교부들도 그리 순진하기만 한 사람들은 아니어서 이런 억지 반론이 교회말고는 마음 둘 곳 없는 나이 많은 과수댁을 제외하고는 먹혀들 리 만무하다는 것쯤은 잘 알고 있었다. '악마의 모방'은 신자들의 뻔한 질문에 꿀 먹은 벙어리처럼 가만히 있을 수는 없으니 둘러대기 위해 나온 임시방편일 뿐이었다. 보다 근본적인 해결책이 필요했다.

그래서 교부들은 자신들이 주요 개념을 빌려 온 주변 고대 종교들을 모조리 이단으로 몰아 탄압하기 시작했다. 특히 원시 기독교 일파 중에서 이원론의 원조 레시피를 충실하게 받아들여 선의 신과 악의 신을 같은 반열에 올려놓은 계파들은 악마에게 영혼을 팔았다며 모조리 때려잡았다. 현재의 기독교가 '이단'이라는 단어에 보이는 알레르기 반응은 이때로 거슬러 올라간다.

교회의 권력 수호를 위해서라면 무슨 일이든지 척척 해내었던 교부들은 이렇게 그리스와 이집트, 시리아 등지에 자생하던 이원론적 기반을 가진 고대 종교들을 모두 뭉뚱그려 '영지주의 Gnoticism'라는 라벨을 붙혀 이단으로 선언했다.

인터넷에서 쉽게 찾아볼 수 있는 영지주의에 대한 설명들을 보면 문자 중심, 즉 복음서 중심의 기독교와 신비주의에 기반한 타 종교 사이의 갈등이라고 설명하고 있다. 하지만 단순히

신비주의에 대한 알레르기 반응만으로 이단에 대한 기독교의 이 뿌리 깊은 거부 반응과 폭력성을 온전히 설명할 수는 없다.

영지주의로 통칭되는 이단의 성소를 때려 부수고 경전을 불에 태운 것은 신비주의에 대한 단순한 거부 반응이 아니라, 인근의 고대 종교들에서 이원론뿐 아니라 예수님에 관한 수많은 일화까지 고대로 가져다 베낀 '라벨갈이에 대한 증거 인멸'이었다. 또한 개개인이 영적 체험을 통해 신과 직접 소통하는 방식은 중간 매개자인 성직자의 역할을 축소시켜 교회의 권력을 약화시킬 수밖에 없기 때문에 교회와 성직자의 권력 강화를 위해 이 어려운 일들을 해낸 교회가 영지주의를 그냥 내버려둘 리 만무했다.

부메랑이 되어 돌아온 신의 존재와 왕권의 강화

하지만 세상만사가 기획자의 의도대로 언제까지나 순조롭게 흘러갈 리가 만무했다. 이원론을 도입하며 처벌과 보상을 사후세계로 미루어는 놓았지만, 역설적으로 민중은 수시로 눈에 보이는 것을 요구했다. 그렇다고 구약의 선지자들처럼 기도만으로 하늘에서 불을 내리게 하고 팔을 들어 태양을 멈추게 할 자신이 없는 중세의 신부님들은 결국 눈에 보이는 이적으로 자연재해를 선택했다.

태풍과 지진, 홍수와 전염병은 모두 타락한 인간을 벌하는 신의 징벌이 되었다. 흑사병이 퍼지자 신심 깊은 신자들은 몹쓸 병에

걸린 자신의 죄를 회개한다며 거리에서 재를 뒤집어쓰고 고행을
하면서 사방천지를 돌아다녀 슈퍼전파자가 되었다. 이는 얼마든지
성경에서 근거를 찾을 수 있는 주장이었다. 사후 세계가 없는
구약에서 여호와는 타락한 인간을 벌하고자 홍수를 내렸고,
파라오가 유대 민족을 풀어주지 않자 메뚜기떼와 전염병을
보냈다. 중세의 성직자들은 이런 성경 내용을 근거로 모든
자연재해를 신이 내리는 징벌로 진단하고, 잘못을 회개하려면
헌금을 바치라는 금융 처방을 내렸다.

다시 말하지만 교부들이 구약의 일원론적 기반에 인근 종교의
이원론을 덧씌우고, 신플라톤주의를 주창하며 이데아론을
도입하면서 성경의 논지는 꼬이기 시작했다. 여기에 더해
플라톤과 대척점에 있던 아리스토텔레스까지 불러들이며 스콜라
철학으로 진화하자 성경의 가르침은 본격적으로 갈지자 스텝을
밟기 시작했다. 어떤 사안을 두고 '믿쑵니까? 아멘'으로 밀어붙일
것이냐, 아니면 이성적 논증을 거칠 것이냐에 대한 판단이
전적으로 신앙이나 상식과는 무관한 성직자와 교회의 이해관계에
따라 달라지게 된 것이다.

르네상스 이후 자연과학이 발달하여 태풍과 전염병의 원인을
인간이 이해하게 되자 이 치트키는 고스란히 부메랑으로
돌아왔다. 자연재해가 신의 진노가 아니라면 착한 일 하고 헌금
많이 내면 천국에 가고, 나쁜 일 하고 신부님 말씀 안 들으면
지옥에 간다는 이원론적 주장은 어떻게 믿을 수 있단 말일까?

일원론과 이원론 양쪽에서 필요한 것만을 체리피킹(어떤 대상에서

좋은 것만 고르는 행위를 통칭)하여 사후세계에 대한 기대와 자연재해에 대한 두려움에 쌍끌이로 의존하던 중세 기독교의 권위는 이렇게 해서 과학의 발전과 함께 땅에 떨어졌다. 그러자 오늘 당장 피부에 와닿는 상을 주고 벌을 줄 수 있는 현실의 왕들에게 권력이 돌아간 것은 자연스러운 귀결이었다.

르네상스로 교황과 교회의 권위가 떨어지자 유럽 각국에 절대왕정이 시작된 것은 단순한 타이밍의 우연이 아니었다. 한때 [24]카노사의 굴욕으로 대표되던 신권에 굴복한 왕권은 르네상스를 기점으로 그 주도권을 되찾아와 시민사회가 등장하기 전까지 절대왕정이라는 단어에 걸맞는 영광을 누리게 되었다.

예술 역시 이런 시대의 변화에 발맞추어 신의 영광을 찬양하는 엄숙하고 경건한 중세의 고딕 양식에서 그리스 로마 고전을 베끼던 르네상스 양식을 거쳐 곧 절대왕정의 취향에 맞는 웅장한 바로크 양식으로 변화하였다. 하지만 여전히 시대의 흐름에서 자유로울 수는 없었다. 단지 신의 영광을 찬미하는 것에서 왕의 권위를 찬양하는 것으로 바뀌었을 뿐이다. 예술은 그 자체로 자신들의 사조를 만들어갈 수는 없었다. 이는 철학에서 빌려오는 것이었다.

24. 성직자 임명권을 둘러싸고 힘겨루기를 하던 교황 그레고리우스 7세가 신성로마 제국의 황제 하인리히 4세를 파문하자 하인리히 4세가 1077년 이탈리아의 카노사로 교황을 찾아가 용서를 구한 사건.

"화가는 보이는 것을 재현하는 것이 아니라
보이지 않는 것을 보이게 한다."

- 파울 클레

4

철학의 추노,
시녀에서 탈피하다

빈센트 반 고흐,
〈타라스콩으로 가는
길 위에서의 화가〉,
1853~1890년,
소실

예술의 터닝 포인트, 데카르트의 등장

'나는 생각한다. 고로 존재한다'는 명제

서양철학사에서 위대한 터닝 포인트 중 하나는 [25]데카르트René Descartes(1596~1650)의 등장이다. '나는 생각한다. 고로 존재한다'며 기존 존재론의 전제를 뒤엎는 대담한 선빵을 날린 것이다. 여기서 존재한다는 당연히 그냥 그대로 있는 Be 동사이다. 데카르트는 물론 영어의 Be 동사가 아니라 라틴어와 프랑스어로 'Cogito, ergo sum' 혹은 'Je pense, donc Je suis' 라고 말했다.

이 말이 왜 이리도 중요할까? 바로 이전까지의 존재는 그냥 그

25. 서양 근대 철학의 출발을 알린 철학자. 화이트헤드가 유럽 철학이 플라톤에 대한 각주라면, 근대 유럽 철학은 데카르트에 대한 각주라고 말했듯이, 데카르트는 '신앙의 빛'보다는 '이성의 빛'을 높이고자 했다.

자체로 있는 것이기 때문이다. 생각하고 말고 할 것도 없었다. 플라톤의 이데아나 존재론Ontology에서 존재 Being은 그냥 그대로 있는 것이지 전제 조건 같은 것은 없다. 플라톤에게 이데아는 원래부터 있는 것으로 증명의 대상이 아니다.

세상의 이치를 하나씩 논증하다 보면 끝도 없는 논증의 무한 루프에 빠질 수 있다. 그래서 모든 것에는 기본적인 대전제가 필요하다. 초기 물리학에서 더 이상 쪼갤 수 없는 물질의 기본 단위로 '원자'라는 것을 상정한 것처럼 플라톤은 모든 사물의 근본적인 존재 원형으로 '이데아idea'를 제시했다. 이는 신플라톤주의를 도입한 교부철학과 아리스토텔레스의 자연과학을 받아들여 조금 진일보한 스콜라 철학에서도 마찬가지였다.

그런데 데카르트가 여기다가 대놓고 토를 달아버렸다. 생각하기 때문에 존재한다고 말이다. 이 문장에서 '생각'이나 '존재'만큼이나 중요한 단어가 바로 접속사 '고로-donc'이다. 생각하기 '때문에' 존재한다는 주장은 그냥 그대로 있던 존재 Being이 가진 의미를 송두리째 바꿔버렸다.

이것이 인식론의 탄생이다.

흔히 칸트Immanuel Kant(1724~1804)가 존재 Being 중심의 인식을 인간 중심으로 바꾸어놓으면서 근대 미학이 탄생했다고 보고 있지만, 사실은 데카르트가 먼저 던진 이 화두를 이어받은 칸트가 인식론을 정립하며 서양의 형이상학은 신의 존재에서

벗어날 수 있었다.

칸트는 《순수이성비판》에서 인식의 중심을 대상이 아닌 인식을 하는 주체로 보았다. 참과 선, 존재와 표상을 결정하는 주체를 신에서 인간으로 바꾸어놓은 것이다. 인식론을 완성한 것은 칸트지만, 그 인식론을 한 마디로 간결하게 정의한 것은 데카르트의 저 유명한 말, '나는 생각한다. 고로 존재한다'이다.

물론 이 말은 히포의 아우구스티누스Augustinus Hipponensis (354~430)가 먼저 했다는 썰도 있다. 하지만 인생은 역시 타이밍이다. 아우구스티누스는 너무 빨랐다. 당시의 시대정신은 신이 아닌 인간을 중심으로 하는 인식론을 받아들일 준비가 되어 있지 않았다.

교황만이 유일 권력이었던 중세와 달리 절대왕정이 들어서면서 여러 막의 안전장치를 갖게 된 철학자들은 이제 조금씩 사상의 자유를 누리게 되었다. 중세에는 기독교 세계에서 교황에게 파문을 당하면 그대로 끝이었지만, 이제 능력만 된다면 이 왕의 눈 밖에 나도 저 왕에게 가서 보호를 받을 수 있게 된 것이다.

그 결과물이 교부철학자들과 스콜라 철학자들이 천 년에 걸쳐 가다듬은 '존재에 대한 논증 없는 동의'를 뒤집어엎은 데카르트의 대담한 (그러나 당시 상황에서는 안전한) 발언이었다. 물론 이는 철학자 한 명이 세상을 바꾼 것이 아니라 적절한 시점에 시대의 변화에 맞는 화두를 던진 것이 먹혀든 것이라고 보는 것이 더 타당할 것이다.

데카르트의 발언은 자연과학의 발전에 따라 속절없이 무너지는

교황의 권위를 보면서 이제 신학으로부터 독립할 마음의 준비를
끝낸 철학계로부터 격한 환영을 받으며 사회 각계에 파장을
불러일으켰다. 이렇게 서양철학은 신학과 철학의 잘못된
만남이었던 형이상학적 이원론에서 서서히 벗어나게 되었고,
예술계에도 일대 변화를 가져오게 된다.

인식론 날개를 달고 너무 멀리 간 철학

　교부철학자들이 되살려낸 신플라톤주의의 기반 위에다가
아랍에서 역수입된 아리스토텔레스를 이식해버린 스콜라
철학자들 덕분에 서양철학에는 영혼과 신체를 명백하게 분리한
플라톤의 주장과, 영혼과 신체가 하나임을 주장한
아리스토텔레스의 관점이 서로 뒤섞이게 되었다.
　데카르트와 칸트 이후에는 여기에 인식의 대상과 주체에 대한
논쟁이 더해지며 가뜩이나 형이상학적이던 서양의 형이상학은
아예 현실의 대지에서 발을 뗀 채 머나먼 무지개 나라로 돌아올
수 없는 긴 여행을 떠나버리고 말았다.
　요즘 트렌드에 맞게 인문학을 한 번 접해보겠다고 유명한
철학서의 한국어 번역본을 펼쳐 든 많은 이들은 첫 장부터 '인식의
주체가 대상을 느끼는 방식이 어쩌고…', '감각적 직관이냐 절대적
인식이냐…', '우리의 마음이 대상을 직접 재현하는지…', '지각의
대상이 형상인지 감각인지…', '대상은 인식하는 순간 파괴된다…'

등등 도대체 그 비싼 프랑스 밥을 먹고 왜 이런 논쟁을 하면서 일생을 허비할까 싶은 벙벙한 말장난에 질려 바로 책을 탁 덮고 넷플릭스를 튼 경험이 한두 번쯤은 있을 것이다.

이 뜬구름 잡는 말장난들은 다름 아닌 존재론의 논증 없는 이데아에 반기를 든 데카르트와 칸트에서 파생되어 오늘날까지 이어지고 있는 인식론의 각론들이다. 문학, 건축, 영화 등 사회 각계로 그 뿌리를 뻗어 나간 이 인식론의 각론들은 오늘날의 예술에도 역시 지대한 영향을 끼치고 있다.

당연히 화두를 던진 데카르트 혼자서 이후 수백 년간 이어져 내려온 인식론을 완성한 것은 아니다. 사실 데카르트가 제시한 인식은 과학적 이성에 기반한 것이었다. 데카르트는 예술에도 수학적 명료함이 필요하다고 생각했다.

자칫 신의 존재 못지않게 예술에 족쇄로 작용할 수 있던 이런 과학적 인식론은 후대의 사상가들에 의해 많은 부분이 수정, 보완되었다. 대표적인 예가 근대 미학의 아버지라고 할 수 있는 [26]바움가르텐Alexander Gottlieb Baumgarten(1714~1762)이다. 미학을 철학으로부터 독립시킨 이 철학자는 데카르트의 과학적 인식에 감성적 인식을 추가하여 현대의 예술이 고대의 수학적 황금률에서 벗어날 수 있는 이론적 토대를 구축하였다. 인식의 주체를 존재가 아닌 인식하는 인간으로 돌려놓고, 또 인간의 인식을 과학적

26. 《미학》을 저술하여 '미학'을 독립된 학문으로 정립하였다. 다만 바움가르텐은 감성적 인식을 하급 인식으로 분류하여 여전히 감성보다 이성을 우위에 두었다.

인식과 감성적 인식으로 구분한 철학자들이 바로 오늘날의
서양철학 책들을 '지식이란 외부 감각을 받아들이는 것이냐
머리로 지각하는 것이냐', '인식하는 자와 인식되는 대상 간의
관계' 같은 인식론의 각론에 대한 벙벙한 논쟁들로 꽉꽉 채운
주범들이다.

　이런 새로운 사상이 등장하게 된 배경은 앞서 말한 대로 교회
권위의 추락이었다. 현실의 왕들이 교회로부터 권력을 되찾자
먼저 신학에 발목 잡힌 채 스콜라 철학 같이 플라톤과
아리스토텔레스를 적당히 섞은 반반철학이나 만들어내야 했던
철학이 천편일률적인 존재론 사상에서 탈피하기 시작했다. 문학과
예술도 곧 큰 형님인 철학의 뒤를 따랐다. 신 대신 왕의 권위를
찬양해야 했지만, 굳이 존재와 표상, 빛과 어둠이라는 이원론에
집착할 필요는 없어진 것이다.

인식론이 예술에 가져온 변화

　존재, 즉 Being을 있는 그대로 받아들이는 것이 아니라 전제
조건을 단 것이 어떻게 예술의 흐름을 바꾸어놓았다는 말일까?
데카르트 이전까지 예술의 목적은 대상의 존재 Being을 구현하여
현실에 표상 Representation하는 것이었다. 그 대상이 빛과
어둠이나 선과 악으로 대변되는 형이상학적 이원론(중세)이든,
현실에는 존재하지 않고 우리의 이상에서만 존재하는 순정만화

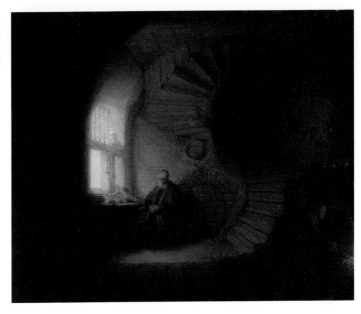

주인공 같은 존재(르네상스)든 간에 말이다.

이후 그리스 조각을 보고 잠시 넋이 나갔던 예술가들이 정신을 추스리며 그 대상이 루벤스Peter Paul Rubens(1577~1640)나 렘브란트Rembrandt Harmenszoon van Rijn(1606~1669)의 그림처럼 우리 주변에서 볼 수 있는 현실적인 인물로 바뀌었지만, 이때까지도 예술의 본질은 여전히 대상의 존재 Being을 성심성의껏 묘사하는 것이었다. 주제는 바뀌었지만, 본질은 그대로였다.

하지만 철학계에서 출발한 인식론이 사회 각 분야에 받아들여지면서 예술계에서도 '대상의 존재를 그대로 구현하는 것'이 아닌 '예술가가 느낀 대로 표현하는 것'이 예술의 본질이

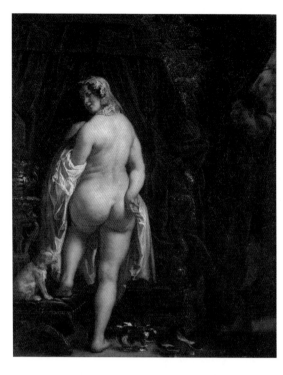

자코브 요르단스,
〈게지스에게 아내를
보여주는 캉다울레〉,
1646년,
스톡홀름 국립미술관

【바로크 화가들은 여전히
대상의 존재를 충실히
표상한 인물을 그렸다.】

되어버린 것이다. 그래서 바로크 양식에서는 그리스 모방에서
탈피는 했지만 대상의 존재를 충실히 표상한 인물을 그렸다면,
[27]인상주의는 작가가 느끼는 인물을 그렸다.

　물론 이러한 설명은 동양이나 이슬람의 예술이 아닌
어디까지나 중세와 근대 서유럽의 예술을 대상으로 한 것이다.

───────

27. 19세기 후반 프랑스에서 일어난 중요한 회화운동으로 빛의 움직임에 따라 시시
각각 변하는 색채의 변화 속에서 자연을 묘사하였다. 이후 이들 인상주의는 현대미
술, 즉 모더니즘의 태동에 영향을 미쳤다. 모네, 드가, 르누아르 등이 활동했다.

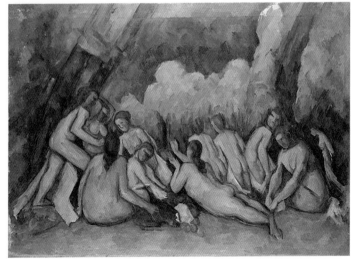

【폴 세잔처럼 인상
주의 화가들은 내가
느낀 대로의 인물을
그렸다.】

그리고 이 서유럽이라는 것도 기독교 문화라는 공통의 정체성은
있되 그렇다고 모조리 하나로 뭉뚱그릴 지역은 아니었다.
대표적인 것이 플랑드르Flandre 회화로 대표되는 네덜란드 지역의
미술이다. 뜬금없이 유럽의 작은 소국 네덜란드가 인접한
프랑스나 독일 같은 대국들을 제치고 서양미술사의 한 축을
담당하게 된 이유가 바로 가톨릭과 교황의 간섭으로부터
상대적으로 자유로웠기 때문이다.

상업을 통해 부를 축적한 네덜란드의 상인들은 교황으로부터
정치적으로나 경제적으로 독립하기 위해 신교를 택했다. 그리고
온전히 자신들의 능력으로 축적한 부에 이 정치적·종교적 자유를
담아 예술로 구현했다.

플랑드르 회화는 동시대까지 여전히 〈천지창조〉와

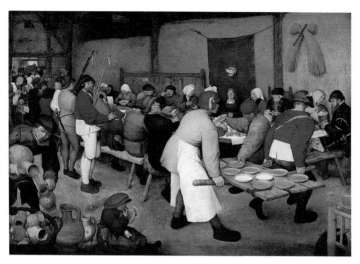

〈수태고지〉만 주구장창 그려대던 이탈리아 회화와는 달리
맨주먹으로 일어선 자신들의 모습을 그려냈다. 마치 김홍도
풍속화의 채색 버전으로 보이기도 하는 [28]피테르 브뤼헬Pieter
Bruegel the Elder(1525~1569)의 그림들은 신이나 천사, 왕과 귀족이
아닌 바로 일상 속의 자신들을 그린 것이었다.

　[29]히에로니무스 보스Hieronymus Bosch(1450~1516) 같은 화가는
여기에서 한 걸음 더 나아가 작가의 상상만으로 괴수와 지옥이

28. 16세기 네덜란드 화가로, 일상 풍경을 많이 그렸다. 순수 풍경화를 최초로 그린
화가 중 한 명이고, 네덜란드 농민들의 일상을 그림으로써 회화의 새로운 분야를 개
척한 것으로 알려져 있다.
29. 상상 속의 풍경을 주로 그린 네덜란드 화가. 누구에게 그림을 배우거나 영향을
받았는지 알려지지 않고 동시대 다른 유파와 유사점도 적어 '서양미술사의 섬'으로
불리기도 한다.

담긴 3연작화 〈세속적인 쾌락의 정원〉을 남겼다. 배경 지식 없이
이 그림을 처음 본 사람들은 바로 살바도르 달리Salvador Dalí
(1904~1989)의 초현실주의 그림이나 20세기 현대미술을 떠올리기
일쑤지만, 이 그림을 그린 보스는 1450년에 태어났다. 르네상스
미술을 이끈 미켈란젤로나 라파엘로보다 무려 30년도 더 전에
태어나서 20세기 같은 그림을 남긴 것이다. 보스의 그림을 보다
보면 정말 시간여행자라는 것이 있을지도 모른다는 생각이 든다.

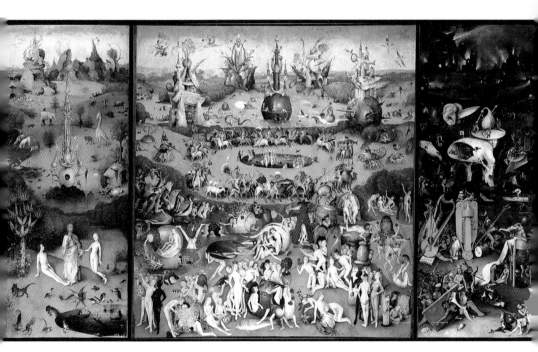

히에로니무스 보스,
〈세속적인 쾌락의 정원〉,
1500~1505년,
마드리드 프라도 미술관

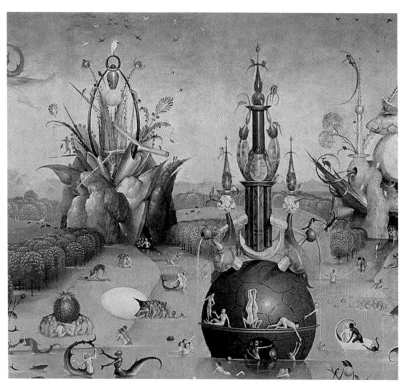

히에로니무스 보스, 〈세속적인 쾌락의 정원〉 3연작화 중 가운데 패널 세부.
죄를 짓고 타락해 가는 지상의 인간들을 묘사하고 있다.

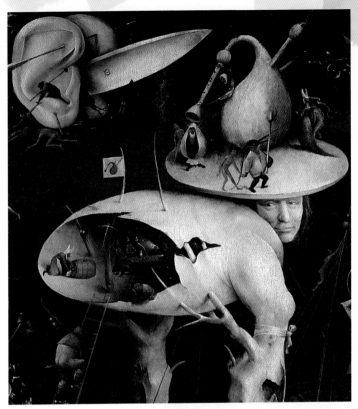

히에로니무스 보스, 〈세속적 쾌
락의 정원〉 3연작화 중 지옥을
형상화한 세부

하지만 로마 가톨릭이 지배하던 서유럽 전체로 보면 이미
데카르트가 태어나기 백 년도 더 전에 자체적으로 인식론을
구현했던 플랑드르 회화는 주류가 아닌 예외적인 일부였을
뿐이다. 유럽 예술의 주류는 여전히 데카르트와 인식론의 등장을
기다려야 했다.

*'내가 생각해야만 존재하는 것처럼, 내가 보아야만 예술의 대상도
존재하는 것이다.'*

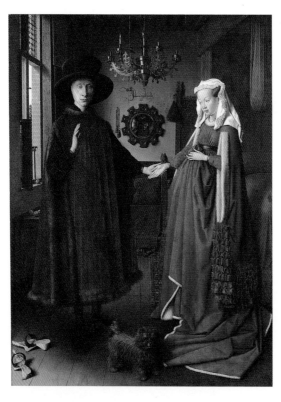

얀 반 에이크,
〈아르놀피니 부부의 초상〉,
1434년,
런던 내셔널 갤러리

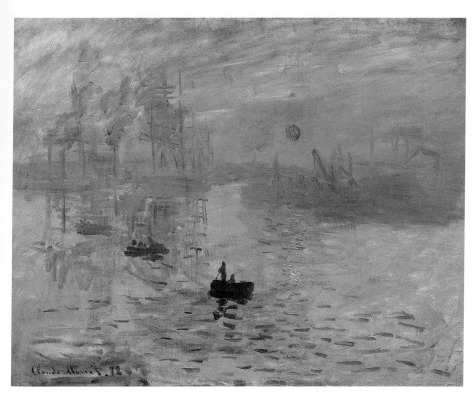

클로드 모네,
〈인상, 일출〉,
1872년,
파리 모네 미술관

클로드 모네Claude Monet(1840~1926)와 에두아르 마네Édouard
Manet(1832~1883)를 비롯한 인상주의 화가들이 바로 이런
인식론을 예술에서 잘 구현한 선구자들이었다. 원래의 대상이
어떤 색인지 어떤 모양인지는 중요하지 않았다. 내가 저 수련을
어떻게 보았느냐, 저 해바라기가 내 눈에 어떻게 보이느냐, 더
나아가 내가 저 하늘을 보고 어떤 생각과 느낌이 들었느냐가 더
중요해진 것이다.

19세기에 등장해 오늘날까지도 많은 인기를 누리고 있는

인상주의에서 인상Impression이라는 표현은 원래 경멸의
의미였다. 당시 이들의 그림에 '인상'이라는 단어를 붙인 이유는
그때까지 예술가의 역할은 '존재being'의 속성을 완벽하게
파악해서 현실에 충실히 '표상representation'하는 것이었는데,
이들의 그림은 그 존재의 속성을 제대로 파악하지도 못하고 단지
순간적으로 눈에 스쳐가는 인상을 모사한 것에 불과하다는 경멸
섞인 조롱이었던 것이다.

이런 초기의 경멸을 이겨낸 인상주의의 등장은 예술의 철학적
토대를 천 년 동안 서구의 예술을 지배했던 존재론에 기반한
형이상학적 이원론에서 개별 화가들의 인식에 기반한 인식론으로
옮겨놓은 거대한 터닝 포인트였다. 초현실주의니 추상주의니 하는
현대의 미술 사조들은 모두 인상주의가 인식론을 미술에서
구현하는 데에 성공하면서 등장할 수 있었다. 한때 형이상학적
이원론에 기반한 미술에 익숙한 주류 계층들에 의해 경멸의
의미로 쓰였던 이 인상주의라는 말은 인식론이 자리 잡으면서
비로소 한 시대를 풍미하는 예술 사조를 일컫는 말이 되었다.

그런데 인상주의를 배척한 기존 미술계의 반응을 자기들에게
익숙한 전통만을 고집하는 단순한 꼰대들의 합창이나 흔한 신구
세력의 갈등으로 이해하는 것은 피상적인 해석이다.

*인상주의에 대한 주류 미술계의 경멸은 그 뿌리를 무려 플라톤까지
찾아 올라가야 한다.*

에두아르 마네,
〈폴리 베르제르의 술집〉,
1881~1882년,
파리 오르세 미술관

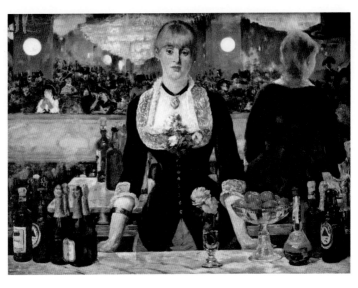

빈센트 반 고흐,
〈별이 빛나는 밤〉,
1888년,
파리 오르세 미술관

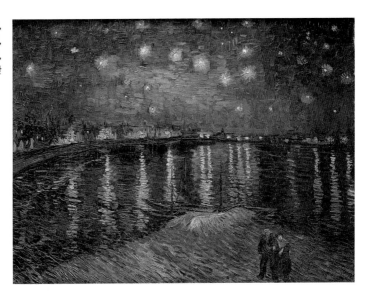

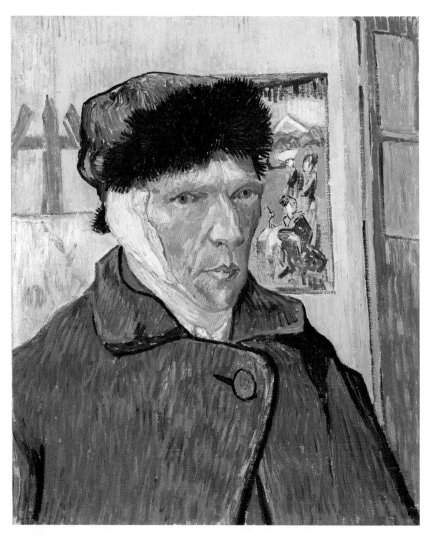

빈센트 반 고흐,
〈귀에 붕대를 감고 있는 자화상〉,
1889년,
런던 코톨드 갤러리

당시 서구의 철학자나 예술가들이 '인상'주의를 경멸한 이유는 이미 이천 년도 더 전에 플라톤이라는 대철학자가 '감각미는 순수하지 않은 가장 하등한 미'라고 결론을 내려주었기 때문이다. 천 년이 넘는 세월 동안 서양철학은 화이트헤드의 말마따나 '플라톤의 주석'에 지나지 않았던 것이다.

인식론이 도입되기 전까지의 미학은 이데아론에서 주장하듯이 '존재'를 현실에서 '표상'하는 것이었다. 그렇기 때문에 플라톤은 '국가'에서 침대를 예로 들면서 화가는 장인보다 열등하다고 설파했다. 침대라는 '존재'를 현실에서 충실히 '표상'한 것은 장인이 만든 실물의 침대이다. 화가가 그린 침대는 2D의 한계상 침대라는 존재의 특정 부분만을 표현한 것이기 때문에 화가가 그린 침대는 장인이 만든 침대보다 열등할 수밖에 없는 것이다.

이처럼 자연미를 최우선으로 생각한 플라톤과 신플라톤주의자들은 당연히 시대의 한계에서 자유로울 수는 없었다. 오늘날 이 주장을 액면 그대로 받아들인다면 신플라톤주의에 입각한 궁극의 예술가는 3D 그래픽 디자이너라는 결론이 나온다.

하지만 이데아론에서 파생된 존재론이 사회 전반을 지배하던 당시 주류 예술계의 시각에서 볼 때, 이천 년 전에 이미 '감각에 기반한 예술은 환영을 만들 뿐'이라고 플라톤이 명쾌하게 내린 결론은 알지도 못한 채 마치 자신들이 대단한 새로운 것을 발견한 양 설치는 인상주의자들은 어제 막 인터넷을 개통한 초딩처럼 보였던 것이다.

그런데 이런 해묵은 주장은 데카르트와 칸트의 인식론을 계승 발전시킨 헤겔G. W. F. Hegel(1770~1831)에 와서 완전히 박살나고 말았다. 근대 미학의 진정한 아버지라 할 수 있는 헤겔은 감각미가 자연미보다 하등하다고 주장한 플라톤을 반박한 수준에서 멈추지 않았다. 인간 이성의 역할에 주목은 했지만, 여전히 자연미가 예술미보다 우위에 있다고 본 칸트마저 부정했다.

헤겔은 '미'라는 것은 정신적인 활동의 결과물이라며 아예 자연미를 '미'의 영역에서 제외시켜버렸다. 그러자 데카르트와 칸트의 시절까지만 해도 조금은 애매모호했던 '예술에서의 인식의 역할'이 비로소 명확해졌다. 헤겔이 지금까지의 생각과는 달리 '예술이란 존재의 표상이 아니며 자연(존재)을 단순히 모방 (표상)하는 것에는 영혼이 없다'고 잘라 말했기 때문이다.

달리 말하면, 칸트에게마저 무시당했던 예술미를 미의 계급도에서 최상위에 놓고 예술이란 '절대정신의 감각적 현현'이라고 주장한 것이다. 그리고 헤겔은 이 절대정신이 무엇인지까지 명확하게 정의했다.

바로 신이 아닌 인간의 정신이 절대정신이다.

21세기의 현대미술가들이 플라톤과 헤겔을 읽었든 읽지 않았든 간에 오늘날의 추상회화들은 모두 헤겔에서 비롯된 것이라고 할 수 있다. 헤겔이 이렇게 진정한 예술이란 무엇인지에 대해 완전히 새로운 정의를 내려주고, 또 그 정의가 사회적으로 폭넓게 지지를

받았기 때문에 19세기의 인상주의를 거쳐 20세기의 추상화가 비로소 자리를 잡을 수 있었던 것이다.

이제 예술가들은 더 이상 자신이 그리는 대상이 이상 속의 인물이든 현실의 오브제든 상관없이 대상의 존재에 집착하지 않게 되었다. 모두들 내가 어떻게 느끼느냐, 내 눈에 어떻게 보이느냐에만 몰두하기 시작했다. 모두 데카르트의 담대한 발언, Je pense, donc Je suis(나는 생각한다. 고로 존재한다)에서 비롯된 변화였다. 그리고 헤겔이 이 오랜 논쟁에 마침표를 찍었다.

이쯤에서 많은 사람들이 [30]에드문트 후설Edmund Husserl (1859~1938)의 현상학을 떠올릴 것이다. 인식의 주체인 내 자신이 대상을 보고 무엇을 어떻게 느꼈는지, 그 의식에 대해서 탐구한다는 학문 말이다. 칸트 이래로 계속된 인식의 주체와 대상에 대한 논의를 정리하여 20세기 현대철학의 한 축으로 자리잡은 현상학은 코코슈카Oskar Kokoschka(1886~1980)의 〈피에타〉에서 보듯이 작가가 의식했든 안 했든 간에 현대미술에 지대한 영향을 끼치고 있다.

안니발레 카라치Annibale Carracci(1560~1609)의 〈피에타〉 그림과 비교해보면 그 확연한 차이를 느낄 수 있다. 카라치의

30. 20세기를 주도한 철학 사조 현상학을 정착시킨 철학자. 철학자로 살고 싶고, 철학자로 죽고 싶다고 말할 정도로 후설은 어마어마한 양의 글을 썼는데, 유대인이라는 이유로 나치에 의해 글이 소각되려는 위기에 처했다. 이때 그를 아끼는 신부가 벨기에로 원고를 옮겼고, 전쟁 이후 그의 원고가 출간되었다.

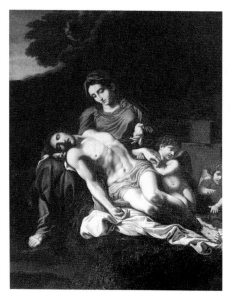

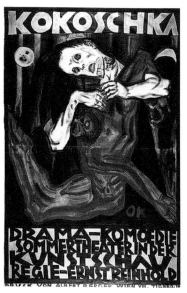

안니발레 카라치,
〈피에타〉,
1599~1600년,
나폴리 카포디몬테 미술관

오스카 코코슈카,
〈피에타〉,
1909년,
뉴욕 현대미술관

〈피에타〉에서는 십자가에 달려 고난당하고 돌아가신 예수님의
초콜릿 복근과 우람한 삼각근이 보인다. 카라치는 17세기가 다
되도록 그리스 조각의 충격에서 헤어나지 못했다. 반면 작가가
느끼는 대로 그린 코코슈카의 〈피에타〉에서 성모는 누가 보아도
마귀 할멈 같은 얼굴이다.

　물론 어느 분야나 그렇듯이 작용에는 반작용이 뒤따랐다.
인상주의가 대세인 시절에 프랑스에서 태어나 인상주의가 미술의
전부인 줄 알고 그림을 그리던 르누아르Auguste Renoir(1841~1919)
는 별 생각 없이 이탈리아 여행을 떠났다가 르네상스 시절의 그림,

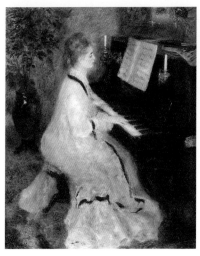

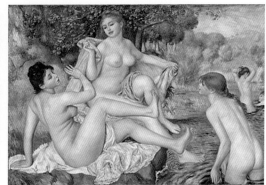

오귀스트 르누아르,
〈목욕하는 사람들〉,
1884~1887년

오귀스트 르누아르,
〈피아노 치는 여인〉,
1875년

특히나 라파엘로의 그림(62쪽 참조)을 실물로 영접하고는 큰 충격을
받았다. 라파엘로와 자신의 그림을 비교해 보니 바로 현타가 온
것이다.

　이 프랑스 인상주의 거장은 상상으로 떠올리는 천상의 존재를
절대적인 손재주로 현실에서 충실히 표상한 르네상스 거장들의
그림 앞에서 사방에 널린 필부들의 모습을 눈에 스쳐가는 순간의
인상으로 그려대던 자신의 예술에 한없는 초라함을 느낀다.
충격에 휩싸여 프랑스로 돌아온 르누아르는 한동안 존재를 충실히
표상하려는 르네상스로 돌아간 듯한 화풍을 보여주다가 말년이
되어서야 다시금 인상주의 화풍으로 돌아갔다. 위의 두 그림을
비교해 보면, 〈피아노 치는 여인〉이 이탈리아에 가기 직전의
르누아르 화풍이고, 〈목욕하는 사람들〉이 이탈리아에서 돌아온
직후의 르누아르 화풍이다.

내가 연주한다
고로 음악이 존재한다

고용주가 원하는 음악에서 음악가가 원하는 음악으로

미술과 함께 예술의 양축을 담당하는 음악도 비슷한
양상이었다. 닥치고 하나님의 은혜와 왕의 영광을 찬미하던
음악은 음악의 주체가 찬양받는 대상에서 듣는 청중 중심으로,
그리고 궁극적으로 그 음악을 작곡하고 연주하는 음악가 중심으로
변화하였다. 결국 현대음악에 와서는 청중이 아닌 그 음악을
만드는 작곡가의 개성과 예술 세계를 드러내는 것이 본질이
되어버렸다.

신을 찬미하기 위한 단 하나의 목적에 따라 절제된
단성음악으로 반주도 없이 성가를 불렀던 고딕 시대의 음악은
르네상스 시절 다성음악이 시도되며 변화의 길로 들어섰다.
그리고 절대왕정이 시작되자 왕들은 이를 보다 웅장하게 만들어
신이 아닌 자신들의 권위를 과시하는 데에 쓰기 시작했다.

118

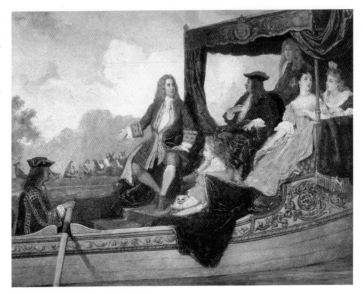

에두아르 아망,
1717년,
〈수상음악〉

템스 강에서 헨델(왼
쪽)과 조지 1세(오른
쪽)가 함께 있는 장면

단조로운 단성음악은 경건하고 신비로운 분위기를 자아내는
데에는 적격이었지만, 전쟁에서 승리하고 돌아온 왕의 영광을
과시하는 데에는 부족함이 많았던 것이다.

'음악의 어머니'로 추앙받는 헨델이 작곡한 〈수상음악〉과
〈왕궁의 불꽃놀이〉를 보면 그 시절의 분위기가 이해될 것이다.
독일에서도 시골인 하노버를 떠나 대도시 런던에서 성공하고자
추노를 단행했던 헨델Georg Friedrich Händel(1685~1759)은 바로 그
[31]하노버 공이 짠하고 영국의 조지 1세로 등장하는 기막힌 상황에

31. 하노버 선제후국의 게오르크 1세. 외증조부가 영국의 제임스 1세로 앤 여왕이 후
사 없이 사망하자 왕위 계승법에 따라 영국 왕에 즉위한다. 독일에서 나고 자란 영국
왕으로 영국 사정에 무지했던 덕분에 본의 아니게 입헌군주제에 큰 기여를 했다.

처하자 필사적으로 고용주의 비위를 맞추려고 노력했다. 템스
강에서 뱃놀이를 즐기는 조지 1세를 위해서는 〈수상음악〉을
작곡하고, 오스트리아 왕위 계승 전쟁에서 승리한 조지 2세가
불꽃놀이로 자축하자 이를 위해 〈왕궁의 불꽃놀이〉를 작곡한
것이다. 헨델은 왕의 마음에 들기 위해 최대한 다양한 악기를
사용해 현란하면서도 화려한 음악을 만들어내었다. 조지 1세는
헨델이 자신에게 다시 아양을 떨기 시작하자 곧 예전 일을
용서해주었다.

이런 왕실의 권위를 나타내기 위해서는 대규모 오케스트라의
편성이 필수적이었다. 원래 오페라 시작 전 청중들의 주의를
모으는 역할에 불과했던 관현악곡이 웅장한 교향곡으로 변모하게
된 배경에는 두 가지 이유가 있었다.

첫 번째는 모든 악기를 빠짐없이 다루는 마스터피스를
작곡하여 거장으로 인정받고 싶은 음악가의 욕심이다. 그리고
여기에 이들 음악가를 고용하고 있던 영주들의 경쟁심이
더해졌다. 이들 공작과 백작들은 자신의 궁전을 찾은 귀족들에게
보다 큰 규모의 악단과 여기서 뿜어져 나오는 웅장한 소리를
들려주고 싶어 했다. 이 교향곡을 처음 성공적으로 완성한 사람이
자타가 공인하는 궁정의 음악하는 하인, 하이든Franz Joseph Haydn
(1732~1809)이었다.

여기까지만 해도 본질적으로 중세나 비슷했다. 신의 영광을
찬양하는 것에서 왕의 권위를 찬양하는 것으로 바뀌고, 교회에서
쓰이던 엄숙하고 경건한 분위기의 음악에서 왕의 권력을 과시하는

웅장한 분위기의 음악으로 변한 것뿐이다. 음악가 입장에서 볼
때는 단지 고용주가 교회에서 왕과 영주로 바뀐 것에 불과했다.

그런데 산업혁명이 시작되어 절대왕정이 서서히 막을 내리고
시민사회가 도래하면서 음악과 미술에 대한 수요가 사회적으로
동시에 폭발했다. 산업화 덕분에 시민사회의 등장 배경인
부르주아지들의 주머니가 귀족 못지않게 두둑해지자 일반
평민들도 먹고사는 것 외에 문화에까지 관심을 가지고 이를
소비할 수 있는 여윳돈이 생긴 것이다.

이 시민사회의 등장과 함께 음악계에서 유행하게 된 것이
자신의 기교를 마음껏 뽐내는 거장, [32]비르투오소virtuoso의
등장이다. 만약 중세라면 교회에서 경건한 찬송가를 부르는데,

그런 재주를 부렸다가는 마귀나 하는 짓이라고 화형을 당했을지도 모르고, 식후에 나른해진 왕이 낮잠을 청하는데 비싼 돈 주고 고용한 콜로라투라가 자장가에 현란한 기교를 섞어 두성 발성을 내다가는 쫓겨났을지도 모른다.

실제로 비르투오소의 원조격인 파가니니Niccolò Paganini (1782~1840)의 현란한 기교를 본 대중들은 그가 악마에게 영혼을 팔고 이 경이로운 연주 실력을 얻었다고 수군대기도 했다. 이게 단순한 뒷담화가 아닌 것이 이런 소문 때문에 파가니니는 죽은 후에도 교회 묘지에 묻히지 못하고 수십 년간 지하 납골당에 방치되었다. 파가니니의 유해는 자신이 말년에 귀족들에게 공짜 연주를 조공하면서 남작으로 신분 상승을 시켜준 외아들이 무려 30년 넘게 백방으로 힘쓴 후에야 교회 묘지에서 안식을 찾을 수 있었다.

비르투오소들의 등장과 함께 이제 미술과 함께 음악은 신을 찬양하거나 왕의 권위를 나타내는 목적을 위한 수단이 아니라 그 자체로서가 목적인 예술이 되어 음악을 듣는 사람이 아니라 음악을 하는 사람이 원하는 방향으로 흘러갔다.

32. 덕(Virtue)을 의미하는 이탈리아어로, 17세기 무렵부터 뛰어난 기교를 시전하는 음악가들에게 이 칭호를 붙여주기 시작했다. 대표적으로 파가니니와 리스트, 라흐마니노프 등이 초기 비르투오소였고, 오늘날에는 피아노의 키신, 바이올린의 조슈아 벨, 첼로의 요요마 등을 꼽을 수 있다.

낭만주의의 등장

　이것이 바로 음악뿐 아니라 미술, 문학 등 예술 전 분야에 걸쳐 19세기를 제대로 강타한 낭만주의의 시작이다. 엄격한 목적 의식에 따른 절제된 정제미를 강조한 고전주의와는 달리 낭만주의에서는 작가의 감성과 기호, 즉 주관적 예술혼이 핵심으로 자리잡았다.

　이는 데카르트의 인식론을 계승한 칸트의 소위 삼대 비판서가 나온 1800년 전후의 시대적 배경과 일맥상통한다. 칸트의 《순수이성비판》은 진을 다루는 제1철학이다. 《실천이성비판》은 선의 영역을 다루고, 판단력 비판은 심미적 영역을 다루고 있다. 진은 상위의 개념으로 진리를 다루는 영역이고, 선은 실천의 영역이며, 아름다움을 뜻하는 미는 예술의 영역이다.

　인식론이 자리를 잡으면서 진선미는 이렇게 서로 다른 역할을 부여받게 되었다. 어찌 보면 겨울에 눈 내리는 뻔한 이야기 같지만, 근대 이전까지의 진선미는 적어도 예술의 관점에서는 서로 구분이 되지 않았다. 예술은 단지 아름다움만을 추구하는 것이 아니라 진리와 실천의 영역인 진과 선까지 담당해야 했기 때문이다.

　이 무렵 철학에서는 결국 니체가 등장하여 '신은 죽었다'고 선언하며 이미 숨을 거둔 형이상학적 이원론의 관뚜껑에 대못을 박았다. 니체가 선언한 신의 죽음은 흔히들 이해하는 것처럼 단순히 종교에 대한 인간 이성의 승리를 말하는 것이 아니다.

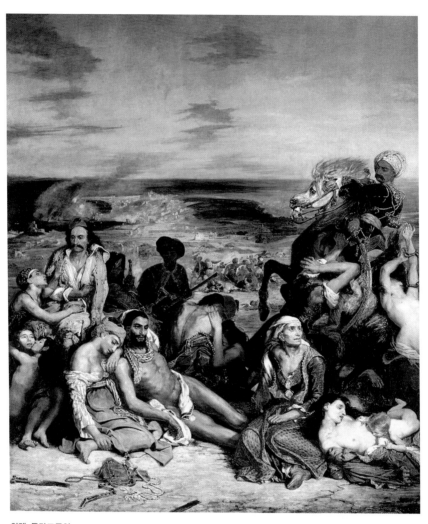

외젠 들라크루아,
〈키오스 섬의 학살〉,
1824년,
파리 루브르 박물관

이는 교부시대 이래로 서양의 사상과 문화를 지배해온 형이상학의 죽음을 말하는 것이었다.

니체는 이원론에서 악을 담당했던 인간의 각종 욕망들을 악한 것이 아니라 오히려 인류 역사를 발전시킨 원동력으로 보았다. 성욕이 없었다면 인류는 멸종했을 것이고, 권력에 대한 욕망과 명예욕, 부에 대한 탐욕이 없었다면 인류는 아무런 기술적 경제적 진보 없이 여전히 선사시대에 머물러 있었을 것이다.

형이상학이 숨을 거두며 수세기에 걸쳐 자신의 어깨를 무겁게 짓누르고 있던 진과 선을 털어낸 미는 이제 그 자신의 존재를 마음껏 뽐내기 시작했다. 음악가들은 이제 신의 영광을 찬양하기 위해서는 무엇을 작곡해야 하고, 또 왕의 권위를 과시하기 위해서는 어떻게 연주해야 할지 시시콜콜 지시하는 사제나 군주의 눈치를 볼 필요가 없었다. 그저 아름다운 음악을 듣고 싶어 하는 대중을 상대로 음악가 본인 취향에 맞는 음악을 내키는 대로 연주하기 시작했다.

이러한 사회 분위기 속에서 일반 대중들도 예술을 즐기기 시작하자 왕과 귀족들은 힘이 커진 시민사회의 비위를 맞추기 위해 시내 곳곳에 음악당과 오페라 하우스를 짓기 시작했고, 곧 귀족 못지않게 부를 축적한 부르주아지들이 이에 가세했다.

영화 〈[33]파리넬리〉에서 보듯이 당대 비르투오소들의 인기는

33. 18세기 이탈리아의 전설적인 성악가. 남자가 소프라노 목소리를 내기 위해 변성기 전 거세를 한 카스트라토로 한 시대를 풍미했다. 영화로도 상영되었다.

지금의 BTS나 블랙핑크 뺨치는 것이었다. 클래식 공연장에서는 정숙해야 한다는 현재의 통념과는 다르게 공연장에 파가니니가 등장하면 여염집 아낙들은 자지러지게 소리를 질러댔다. 피아노의 파가니니를 자처하는 리스트가 오늘날의 피아니스트들도 손사래를 치는 초절정 기교를 시전하면 말 그대로 그 자리에서 실신하는 여성들이 속출했다. 나폴레옹의 여동생은 파가니니만 나오면 까무러치는 것으로 유명했다.

이런 비르투오소들의 등장은 반대로 철학자들의 예술관에도 영향을 끼쳤다. 니체는 《비극의 탄생》이라는 책에서 예술을 '디오니소스'적인 예술과 '아폴론'적인 예술로 구분했다. 명칭에서 짐작할 수 있듯이 디오니소스적인 예술은 격정적인 예술을 말하는데, 니체는 대표적인 디오니소스적인 예술로 음악을 들었다. 반면 아폴론적인 예술은 형식미를 중시하는 예술로 건축, 문학, 그리고 미술이 여기에 속한다. 과거의 유명한 사람이 한 말이라고 해서 모두 현재까지 무조건 들어맞는 것은 아니다. 니체의 예술론 역시 시대의 제약을 벗어날 수는 없었다.

《비극의 탄생》은 형식과 조화를 강조하는 아폴론적인 예술의 대표적인 사례로 회화를 꼽고 있지만, 만약 니체가 붓을 자유로이 놀리는 것을 벗어나 아예 캔버스에 물감을 들이붓고 그 위에 알몸으로 데굴데굴 굴러대는 현대미술을 접했다면 그림이야말로 디오니소스적인 예술의 정점이라고 주장했을 것이다.

음악 역시 마찬가지이다. 바흐의 푸가fuga 같은 바로크 음악은 전혀 디오니소스적이지 않고 오히려 형식미가 돋보이는

126

아폴론적인 예술이다. 하지만 니체는 악마에게 영혼을 판 연주자가 나뭇가지로 바이올린 현을 긁어대면 실신한 아가씨들이 줄줄이 실려 나가는 낭만주의 비르투오소들의 전성시대를 살았다. 따라서 이 대철학자는 격정적인 디오니소스적인 예술의 대표로 음악을 꼽았던 것이다.

이제 갑과 을이 바뀌었다. 음악은 한 줌의 고용주 대신 스타로 군림하는 연주자와 작곡가가 갑인 세상으로 빠르게 변모했다. 더 이상 왕들의 소화를 돕거나 뱃놀이를 즐기기 위해 귓등으로 듣는 배경음악이 아니라 연주자의 손끝 움직임 하나하나에 집중하며 듣는 연주자 중심의 음악이 된 것이다.

데카르트의 표현을 빌리면 '내가 연주한다. 고로 음악이 존재한다'는 시대로 접어들었다. 그리고 권력과 부를 함께 가진 왕과 교황이 뒷전으로 물러나고 대중이 예술의 주소비층으로 등장하자 미약할 뿐인 개개인의 청중이 갑이 아니라 화가가, 연주자가, 작곡가가 갑인 시대로 변모하게 되었다.

5

철학의 폭주와
길 잃은 현대예술

존재와 인식 사이에서
길 잃은 철학과 예술

존재냐, 표현이냐

준비가 없이 지도자가 된 사람은 간혹 남의 밑에서 일하던 때의 성과조차 보여주지 못하고 허둥지둥하는 모습을 보일 때가 있다. 남이 시키는 대로 일할 때는 흔들림 없는 업무 능력을 보여주었지만, 자신이 판단하고 지시를 내려야 하는 상황이 닥치자 뭘 어떻게 해야 할지 감이 안 오기 때문이다. 이런 지도자는 흔히 말하는 '이 산이 아닌가벼'를 반복하며 엄한 봉우리만 힘들게 오르내리기를 반복할 뿐이다. 그러면 고지를 정복하기 위해 지도자를 따르던 부하들은 이런 실망스러운 모습을 보고는 하나둘씩 떠나기 시작한다.

천 년 넘는 세월 동안 교황과 왕이 지시하는 대로만 그리고 연주해 오다가 갑자기 모든 것을 자신이 결정해야 하는 상황을 맞은 예술이 바로 딱 그런 모습을 보여주었다. 그 자유가 예술혼을

사수하기 위한 자발적인 투쟁으로 얻어낸 것이 아니라 외부의
변화에서 그냥 주어진 자유였기에 자유를 누릴 준비가 안 된
예술가들은 스스로 이제 무엇을 그리고 어떻게 연주해야 할지
머릿속이 복잡해진 것이다.

현대예술은 각자의 취향에 따라 이 봉우리 저 봉우리 닥치는
대로 올라갔다가 '이 산도 아닌가벼' 하며 내려오기 일쑤였고,
이런 예술의 모습을 본 대중들은 서서히 현대예술에서 등을
돌리기 시작했다.

여기에 더해 예술의 중심을 잡아주던 철학 사상도 기존의
형이상학적 존재론에서 탈피하여 인식론이 '존재'감을 보이면서
경험론이니 공리주의니 실존주의니 하는 다양한 사조들이
발현하기 시작하였다. 20세기에 들어와 서양철학사의 새로운
시조를 자처하는 [34]자크 데리다Jacques Derrida(1930~2004)쯤에
오면 아예 기존의 형이상학을 발전적으로 해체하자는 움직임까지
나왔다.

절대왕정 이후 19세기까지의 예술이 진선미를 구분하는 칸트와
시대적 맥락을 함께했다면, 20세기 이후 현대의 음악과 미술은
단순하게 표현하자면 이천 년 가까이 이어온 형이상학적 이원론을

34. 프랑스의 포스트모더니즘 철학자로 소쉬르의 언어학에서 출발해 20세기의 지배
적 사조가 된 구조주의를 비판하고 해체주의를 주창했다. 소쉬르 언어학에서 언어의
대상인 랑그와 언어 자체인 파롤을 구분하는 것은 존재와 표상에 기반한 이원론적
사고방식인데, 데리다는 형이상학과 이원론을 모두 부정한다.

부정하고 다원론을 주장하는 데리다의 해체주의와 사상적 맥락을 같이한다고 볼 수 있다.

그런데 데카르트부터 칸트를 거쳐 헤겔까지 이어지는 이런 인식론의 흐름을 에드문트 후설이 현상학이라는 명칭으로 정리했지만, 또 후설의 적자라고 할 수 있는 프랑스의 철학자 메를로 퐁티Maurice Merleau Ponty(1908~1961)쯤에 가면 역으로 인간의 지각에 기반한 인식론에 한계를 느끼고 다시금 존재론으로 돌아가는 모습을 보인다.

퐁티는 아예 인식론의 선조인 데카르트를 부정하는 모습까지 보이며 인식의 중심을 의식이 아닌 '몸'이라고 주장하기에 이른다. 퐁티에 따르면 인간의 몸은 이성과 감각, 주체와 대상의 이분법적 경계가 사라지는 곳이다. 이 사람의 (철학계에서만) 유명한 주장, '궁극적 실재는 표현이다'라는 말은 아직도 존재와 표상 사이에서 갈팡질팡하는 현대철학의 한 단면을 보여준다.

이제 과거처럼 한 시대를 풍미하는 지배적 사조는 존재하지 않는다. 기독교의 이론적 배경을 강화하기 위해 발전되었던 선과 악의 이원론에서 해방된 철학은 이처럼 각자의 취향에 따라 일원론으로 회귀하기도, 또 다원론으로 발전하기도 하였다. 예술 사조의 이론적 뼈대가 되는 사상의 흐름이 이렇게 다양해지자 예술가들의 운신의 폭이 넓어지는 것은 자연스러운 귀결이었다.

이렇듯 다양한 사조가 발현하기 시작하던 시대를 대표하는 인물 중 한 명이 20세기 전반을 풍미했던 프랑스의 여류화가

마리 로랑생,
〈소녀들〉,
1911년,
파리 오랑주리 미술관

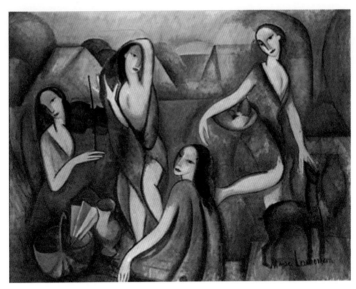

[35]마리 로랑생Marie Laurencin(1883~1956)이다. 로랑생의 초기
작품은 누가 보아도 작가가 예술학교에서 미술을 배우던 시절
파리를 풍미했던 큐비즘(Cubism, 입체파)의 영향을 진하게 받았다.
〈소녀들〉은 [36]피카소Pablo Picasso(1881~1973)가 떠오르는 로랑생의
초기 작품이지만, 잘 보면 분위기는 피카소인데 얼굴만큼은
큐비즘을 거부한 흔적이 보인다.

35. 〈샤넬의 초상〉을 그려 유명한 20세기 전반기의 프랑스 화가. 연인이었던 시인
기욤 아폴리네르는 로랑생과의 사랑을 추억하며 〈미라보 다리〉라는 시를 남겼다. 이
둘을 연결시켜준 사람이 피카소였다.

36. 스페인에서 태어나 프랑스에서 활동한 입체파 화가. 미술사의 흐름을 바꾸어놓
을 정도로 20세기 예술 전반에 혁명을 일으켰다. 〈아비뇽의 처녀들〉, 〈게르니카〉 등
파격적인 작품들을 남겼다.

로랑생은 이내 '추상은 지루하다'는 말을 남기고는 구상으로 전향하여 자신만의 독특한 그림 세계를 구축했다. 개나 소나 강렬한 색채로 눈과 코가 삐뚤어진 그림을 그리던 시절에 몽환적인 파스텔톤 그림을 내세운 로랑생은 당시 패션계의 총아로 떠오른 [37]코코 샤넬(Coco Chanel, 1883~1971)이 초상화를 의뢰하고, 파리에 자신의 이름을 딴 거리가 있을 정도로 유명한 당대의 시인이 로랑생에게 차인 후에 그녀를 잊지 못하는 시를 남길 정도로 힙한 화가가 된다. 〈샤넬 초상화〉는 입체파와 야수파의 그림자를 완전히 지워버린 로랑생의 중기 작품으로, 정작 샤넬은 자신과 전혀 안 닮았다며 대금 지불을 거절했다는 일화는 유명하다.

20세기에 들어오면서 대상의 존재를 표상하는 고전적인 예술은 역사의 뒤안길로 사라지고 인식론적인 입장에서 내가 느끼는 대로 표현하겠다는 에곤 실레Egon Schiele(1890~1910)나 에드바르 뭉크Edvard Munch(1863~1944)에서 [38]표현주의가 대세가 된 것 같았지만, 바로 이에 반발한 막스 베크만Max Beckmann (1884~1950)이 나타나서 다시금 존재론적 입장으로 돌아간

37. 프랑스의 패션 디자이너, 사업가이자 메종 샤넬의 설립자이다. 고아 소녀에서 '황금의 손'을 가진 패션 디자이너로 성공하여 세계 여성의 롤모델이 되었다.
38. 1905년 독일에서 등장한 사조. 이성과 합리를 추구하던 사회 분위기의 반발로 그림은 거칠고, 투박하며 왜곡되어 있다. 프랑스에서도 이어져 표현주의와 함께 야수파가 등장한다. 야수파는 강렬하고 대담한 색채로 어떤 형식에도 얽매이지 않는 자유로운 색채와 형태를 추구했다.

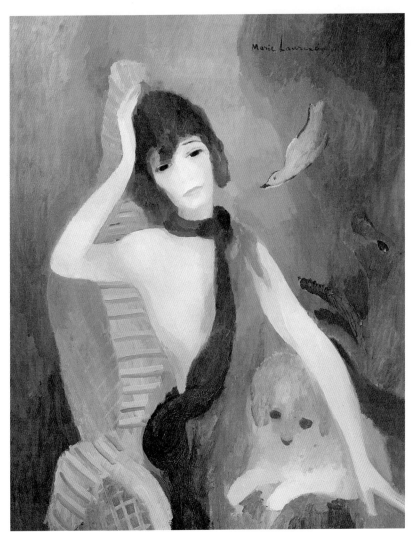

마리 로랑생,
〈샤넬 초상화〉,
1923년,
파리 오랑주리 미술관

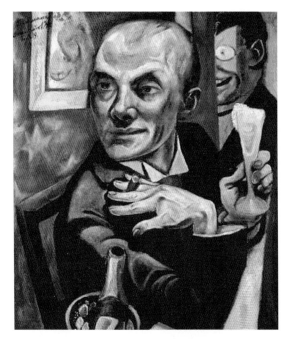

막스 베크만,
〈샴페인 잔을
들고 있는 자화상〉,
1919년,
독일 슈테델 미술관

³⁹신즉물주의Neue Sachlichkeit를 선보이기도 하였다.

한때 한물간 듯 보였던 존재론에 기반해 각자 미술과 철학의
세계를 구축한 막스 베크만과 메를로 퐁티가 동시대를 산 것은
우연이 아니었다. 인식론의 한계를 느낀 사상적 흐름이 나타나지
않았더라면 미술에서의 신즉물주의도 탄생하지 않았을 것이고,
막스 베크만은 그 뛰어난 손재주로 동년배인 에곤 실레와 함께

39. 1920년 독일에서 일어난 예술운동. 주관적이고 환상적인 표현주의에 대한 반발
로 냉정한 관찰과 정확한 묘사의 객관적 합목적성과 실용성을 존중하는 경향이 있다.
케스터너, 그로스 등이 대표적이다.

표현주의 그림을 그리고 있었을지 모른다. 철학자들이 인식론과 존재론 사이에서 갈팡질팡하기 시작하자 이에 영향을 받을 수밖에 없는 예술가들도 여전히 표현이냐 존재냐로 갈라진 것이다.

　표현주의의 등장과 이에 반발한 신즉물주의의 대두. 우리는 미술사에서 이런 모습을 이미 한 번 본 적이 있다. 존재론적

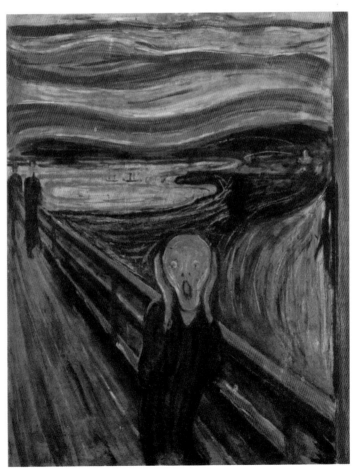

에드바르 뭉크,
〈절규〉,
1893년,
오슬로 뭉크 미술관

예술에서 탈피한 인상주의가 초반의 질시를 이겨내고 대세로
자리잡자 이후의 화가들은 인상주의가 예술의 전부인 줄 알고
그림을 그려왔다. 그런데 이 19세기 MZ세대 화가들이 우연한
경로로 르네상스 미술을 접하게 되자 역설적이게도 르네상스
거장들의 꼼꼼한 화풍에 경탄하여 "그래, 이런 게 진정한
예술이지!"라는 탄식을 남기고는 선배들이 애써 벗어났던
형이상학적 이원론에 기반한 화풍으로 돌아가버리기도 했던
것이다.

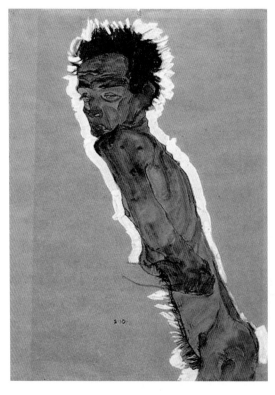

에곤 실레,
〈자화상〉,
1910년,
빈 알베르티나 미술관

에곤 실레,
〈꽈리 열매가 있는 자화상〉,
1912년,
빈 레오폴드 박물관

장욱진
'나는 심플하다'

　　'저자의 말'에서 언급한 친구의 할아버지는 고 장욱진 화백이
다. 가족이나 새, 아이 등 소박한 일상을 주로 그린 장화백은 젊은 시절
'신사실주의'를 표방하며 젊은 동료 화가들과 함께 '신사실파'를 결성했다.
　　장욱진의 신사실파는 자연을 있는 그대로 재현하는 것이 아니라 그
안에 담겨 있는 근원적인 본질을 추구한다는 것이었다. 어찌 보면 존재
론Ontology에서 말하는 '표상 Representation'이 아닌 '존재 Being'을 추
구한다는 말로 해석될 수도 있다. 하지만 장욱진이 그려낸 근원적인 본
질은 철학자들이 숙고하는 '존재의 본질'류가 아닌 어린아이의 눈으로
보여지는 동화적인 본질이었다. 그렇기에 어린 손자가 볼 때 저런 그림
은 나도 그리겠다며 마음놓고 무시할 수 있었던 것이다.

장욱진,
〈가족시리즈〉,
1987년,
저자 소장

다시 말하지만 장욱진은 형이상학적 이원론에서 말하는 전통적인 의미에서의 존재가 아니라, 화가 눈에 보이고 느껴지는 것이 존재의 본질이라는 '인식론에 기반한 존재론'을 구현하려고 했다.

　　20세기 초까지의 예술가들이 존재론과 인식론 사이에서 갈팡질팡했다면, 20세기 중반부터는 아예 여기에서 한 발 더 나아가 '내가 인식한 것이 존재의 본질'이라는 과감한 주장을 펴기에 이른 것이다.

　　장욱진의 신사실주의에서 볼 수 있듯이 이렇듯 20세기 후반의 예술은 해묵은 존재론과 이에 반발한 인식론이라는 이분법적 대립 구도에서 탈피해 존재와 인식이 혼합된 다양한 장르를 창조하고 있고, 이는 하나의 통일된 사조 없이 각기 다른 시각이 존재하는 포스트모더니즘의 양상과도 정확히 일치한다.

장욱진 그림은 누구나 따라 그릴 수 있을 정도로 심플하다.

피카소의 〈시녀들〉

나는 열다섯 살에 이미 벨라스케스처럼 그렸다. 하지만 다시
어린아이처럼 그리는 데 80년이 걸렸다.

- 파블로 피카소

피카소가 말년에 벨라스케스의 〈시녀들〉을 오마주해서 어린아이처럼
작품을 그렸는데, 이때 피카소는 76세였다.

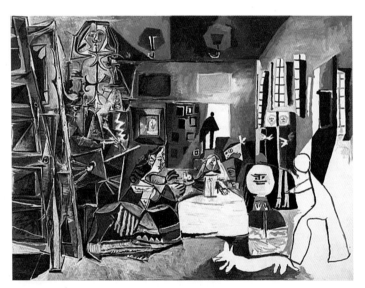

파블로 피카소,
〈시녀들〉,
1957년,
바르셀로나 피카소 미술관

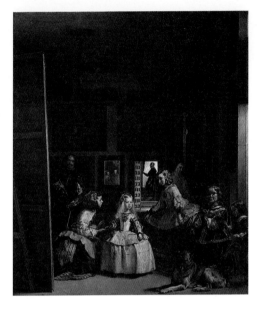

디에고 벨라스케,
〈시녀들〉,
1656년,
마드리드 프라도 미술관

　디에고 벨라스케Diego Velazques(1599~1660)는 테레사 공주를 그린 〈시녀들〉이라는 작품으로 유명한 스페인의 바로크 화가다. 피카소, 고야, 달리 등 주로 스페인 출신 거장들이 롤모델로 꼽아 '화가들의 화가'로 불린다. 그러니 열다섯 살에 벨라스케스처럼 그렸다는 피카소의 말은 대단한 자부심의 표현이다.

　살바도르 달리는 거장들의 점수를 채점한 바 있는데, 벨라스케의 그림에 대해 거의 모든 영역에서 만점을 주어 레오나르도 다빈치를 제치고 '달리 채점표'에서 2등을 하였다. 1등은 〈진주 귀걸이를 한 소녀〉를 그린 요하네스 베르메르였고, 곡선을 사랑한 달리는 직선으로만 추상화를 구현한 몬드리안을 두고는 거의 전 영역을 0점 처리했다. 달리로 태어나서 기쁘다고 말할 정도로 자기애의 화신인 달리는 스스로에게는 피카소보다 높은 점수를 주었다.

작가주의 등장과
대중의 외면

미학의 영역으로 들어가버린 예술

그러니 이렇듯 그 맥락에 대한 이해 없이 미술관에 가서
표현주의나 신즉물주의 자화상을 보고 아름다움을 느낄 사람은
그리 많지 않을 것이다. 이들의 예술은 이제 그 자체로 감동을
주는 아름다움의 영역이 아니라, 이러한 그림이 나오게 된 맥락과
배경뿐 아니라 그 사고의 근간이 되는 철학 사조의 흐름까지
알아야만 머릿속으로 그 가치가 이해되는 미학의 영역으로
진입했기 때문이다.

신권이나 왕권이 정해주는 통일된 사조와 가치관이 사라지자
순수 예술은 잠시 아름다움을 추구하는 듯했지만, 곧 자신들만의
독자적인 세계를 구축해 나아갔다. 이들은 이제 청중의 비위를
맞추는 것은 돈이나 벌려는 상업적 시도로 무시하기 시작했다.
음악가들은 사람들에게 듣는 즐거움보다는 귀에 피가 나는 고통을

느끼게 하는 12음 기법이니 무조음악이니 하는 현대음악을 만들기 시작했고, 미술가들은 텅 빈 캔버스를 걸어두거나 변기를 들고 와 전시하기에 이르렀다.

현대음악가들에게는 청중의 귀에 아름답게 들리는 음악을 만드는 것이 아니라 기존의 형이상학적 이원론에 기반한 화음 체계를 무너뜨리고 나만의 독창적인 작곡 기법을 만들어내는 것이 중요하기 때문이다. 이것이 중요한 이유는 마치 학문을 연구하는 학자들이 기존 이론을 반증하거나 자신만의 새로운 이론을 만들어내야 학계에서 인정을 받고 학문적 입지를 구축하는 것처럼 음악가들 역시 기존의 음악 이론에서 한 걸음 더 나아가는 자신만의 새로운 사조를 만들어내야 음악가들의 세계에서 인정을 받을 수 있기 때문이다. 미술 역시 에곤 실레로 대표되는 표현주의쯤에 오면 아름다움은 아예 고려의 대상이 아님을 명확히 했다.

작가주의라는 말은 20세기 프랑스의 영화계에서 처음 쓰이기 시작했지만, 이와 유사한 경향은 동시대의 음악과 미술 분야에서도 두드러지게 나타났다. 작가주의에서 대중의 기호에 맞추는 것은 천박한 것이고, 자신만의 예술관을 표출하는 것이 중요한 것이다. 예술가들 입장에서는 이걸 잘해야 돈은 못 벌어도 같은 집단에서 거장으로 인정받을 수 있기 때문이다.

이렇게 해서 19세기 낭만주의 전성시대에 팝스타의 자리를 차지했던 순수음악은 대중들로부터 멀어져갔고, 그 자리를 재즈와 팝 같은 대중음악이 비집고 들어갔다. 이쯤 되면 왜 20세기와

21세기에 걸쳐 등장한 기라성 같은 클래식계의 슈퍼스타는 모두 작곡가가 아닌 연주자들인지 이해가 될 것이다.

물론 쇼스타코비치Dmitrii Shostakovich(1906~1975)나 프로코피예프Sergei Prokofiev(1891~1953), 피아졸라Astor Piazzolla(1921~1992) 등이 20세기에도 스타 작곡가의 명맥을 이어가기는 했다. 하지만 이들은 모두 낭만주의와 인상주의의 마지막을 장식한 작곡가들이지 20세기 포스트모더니즘의 서막을 알린 선구자는 아니었다.

쇼스타코비치와 프로코피예프는 이런 유럽 본토의 작가주의로부터 철저하게 유리된 구소련의 작곡가들이었다. 이들 외에도 20세기 주요 작곡가 명단에 주로 루마니아나 우크라이나, 헝가리 등과 같은 동구권 인사들이 대거 포진한 것은 우연이 아니다. 작가가 예술의 주체로 떠오른 서구와 달리 당시의 공산권에서는 신의 영광을 찬미하는 것이 예술의 유일한 목적이었던 중세와 마찬가지로 사회주의 이상에 충실한 음악만을 만들어내야 했기 때문이다. 그러니 스탈린 치하의 구소련에서는 이 정도만 해도 대단한 작가주의의 발로라고 할 수 있을지 모른다. 음악가 동무가 경애하는 지도자 동지의 귀에 피가 나게 했다가는 무슨 꼴을 당했을지 뻔했다. 실제로 한때 자본주의스러운 음악을 한다는 죄로 스탈린의 눈 밖에 났던 쇼스타코비치는 곧 현실을 받아들이고 자칭 음악 애호가인 최고 존엄의 취향에 맞는 음악을 작곡하여 살아남았다.

스탈린에게 상까지 받은 쇼스타코비치의 〈7번 교향곡 –

레닌그라드〉를 듣다 보면 한때 자신이 추노했던 독일의 하노버 공이 영국의 조지 1세로 부임하는 기막힌 현실에서 필사적으로 〈수상음악〉을 작곡했던 헨델이 떠오른다. 두 곡의 느낌은 전혀 다르지만, 한 번 벗어난 주군의 눈에 다시 들기 위해 목숨을 걸고 오선지를 채워가는 음악가들의 비장미가 느껴지지 않는가.

음악가들이 철학자들의 도움을 받아가며 장장 수백 년에 걸쳐 간신히 벗어난 음악 하는 하인이라는 신분을 한 큐에 돌려버린 공산주의와 스탈린이 사뭇 대단할 뿐이다. 피아졸라 역시 유럽 본토 음악계와는 한참 떨어진 아르헨티나에서 탱고를 소재로 음악을 만들었다.

고딕 시절부터 바로크와 고전주의를 거쳐 낭만주의까지 수세기를 클래식 음악으로 풍미했던 유럽 본토에서는 이제 적어도 대중들에게 사랑받는 스타 작곡가는 더 이상 나오지 않고 있다. 오늘날의 클래식계는 백여 년 전의 낭만주의 작곡가들이 당대의 비르투오소(간혹 작곡가 자신이기도 했다)들을 위해 기교의 극한을 달려가며 쓴 곡들을 누가 누가 더 잘 연주하나를 겨루는 연주자들의 장이 되어버렸다.

그러니 간혹 밀린 숙제하듯 현대음악을 녹음하는 스타 연주자들도 여전히 19세기에 쓰여진 낭만주의 작곡가들의 작품을 선호하지 나만의 독창적인 예술관을 정립한 20세기 작곡가들의 현대음악을 즐겨 연주하지는 않는다. 세계적인 연주자들이 "내 레퍼토리는 바로크에서 낭만주의까지다"라고 대놓고 말하는 것은 드문 일도 아니다.

줄리어드 음대를 나온 존 윌리엄스는 〈스타워즈〉부터 〈인디애나 존스〉, 〈죠스〉, 〈E.T.〉, 〈쥬라기 공원〉, 〈쉰들러 리스트〉, 〈해리 포터〉 등을 작곡했는데, 우리가 한 번쯤 들어봤을 만한 이 영화음악들을 모두 혼자서 만들어낸 그는 거장계의 사기캐릭이다. 이 사람의 필모그래피를 보면 미쳤다는 말이 나올 정도로 작금의 블록버스터를 모두 망라하고 있다.

하지만 윌리엄스가 정통 클래식 음악 타이틀을 달고 내놓은 교향곡이나 협주곡에서 〈쉰들러 리스트〉의 주옥 같은 멜로디는 찾아보기 힘들다. 정식으로 클래식 교육을 받은 윌리엄스 입장에서는 영화음악 같은 상업음악이 아닌 정통 클래식 음반을 낼 때는 오늘날 현대음악의 문법을 충실하게 따라야만 주류 음악계의 인정을 받을 수 있기 때문이다.

그래서인지 스타 연주자들도 이 사람과 협연할 때 〈존 윌리엄스의 바이올린 협주곡〉보다 다스베이더 테마나 〈쉰들러 리스트〉 테마를 더 즐겨 연주한다. 당장 유튜브를 찾아보아도 눈을 지그시 감고 선율에 흠뻑 빠져든 모습으로 〈쉰들러 리스트〉를 연주하는 거장들의 영상을 쉽게 찾아볼 수 있지만, 이들이 〈존 윌리엄스의 바이올린 협주곡〉을 연주하는 모습은 찾아보기 힘들다. 후대의 음악사가들이 〈스타워즈〉 음악을 어느 쪽으로 분류할지도 흥미로운 주제일 것이다.

또 다른 예로 데이비드 가렛은 이 시대의 대표적인 비르투오소 중 한 명이지만, 아예 클래식계의 현대음악에는 눈길도 주지 않고 레드 제플린이나 건즈 앤 로지즈의 록 음악을 재해석해서

연주한다. 이 사람의 가장 대표적인 앨범 제목 자체가 〈록의 혁명Rock Revolution〉이다.

영화 〈파가니니〉에서 주연을 맡으며 정말로 악마에게 영혼을 판 것 같은 신들린 연주를 보여주었던 이 천재 바이올리니스트가 연주하는 〈에미넴〉을 듣다 보면 21세기의 연주자들이 얼마나 열정을 다해 연주할 수 있는 새로운 콘텐츠에 목말라하는지 알 수 있다.

200년 전에 쓰여진 파가니니의 〈카프리스Caprice〉를 나만의 해석으로 연주하는 것도 물론 의미 있는 일이고 앞으로도 세대를 거쳐 가며 반복해 나갈 어려운 작업이지만, 미친 듯이 연주할 새로운 곡의 등장을 목마르게 기다리던 연주자들은 결국 그 해답을 클래식 음악계 밖에서 찾고 있다.

문화권력자가 된 작가

현대예술은 이렇듯 문화의 권력을 고용주에서 관객으로, 그리고 다시 작가에게로 돌려놓으며 대중에게서 멀어져 갔다. 무엇이든지 지나치면 독이 된다고 하지 않은가. 데카르트의 인식론에서 출발한 작가주의, 즉 '내가 연주한다. 고로 음악이 존재한다'로의 방향 전환은 초기 낭만주의 비르투오소들을 대거 탄생시키며 클래식 음악의 전성기를 가져왔다. 하지만 딱 거기에서 그쳤어야 했다.

진眞과 선善을 어깨에서 덜어내며 미美에 집중할 자유를 얻은

예술은 결국에는 미마저 덜어내고 아름다움과는 무관한 작가만의 독창성에 몰입하기 시작했다. 포스트모더니즘의 다원론이 이들을 부추기면서 이 둘은 서로를 우쭈쭈 해가며 남들은 크게 관심 없는 자신들만의 세계를 만들어갔다.

이제 드디어 예술 세계 밖에서 오랫동안 소만 키워오던 공감각자들이 등장할 차례가 되었다. 아름다움이 아닌 독창성이 예술의 핵심 가치로 부상하자 남들과는 다른 감각을 가진 이들이 각광을 받는 세상이 오고야 만 것이다. 이렇게 해서 예술 세계는 공감각적 능력이 없는 대다수의 우리 같은 관객들은 아무리 듣고 봐도 이해도 안 되고 공감도 안 가지만 멍한 표정으로 있다가는 무식하다는 소리를 들을까 봐 어거지로 감탄을 쥐어짜내는 지경에 이르렀다.

학문이 되어버린 예술

현대예술에 방향을 제시하지 못하는 철학

이렇게 선을 넘은 음악은 음학이 되었고, 미술은 미학의 영역에 영원히 둥지를 틀어버렸다.

태고부터 있어 온 신의 존재와 절대왕정의 등장은 분명 예술가들의 창의성에 족쇄로 작용했고, 신의 죽음과 시민사회의 발전은 근대 이후 예술의 자유를 가져왔다. 하지만 중심을 잡아줄 절대자가 부재한 자유는 곧 방종으로 이어졌고, 예일대에서 예술철학을 가르치던 크리스틴 해리스Kristen Harris의 말마따나 '텅 빈 캔버스를 예술이랍시고 들이미는 한계에 봉착'한 상황에 이르렀다. 오늘날 우리가 보고 있는 현대예술의 대환장 파티는 바로 이 갈피를 못 잡은 방종의 결과물이다.

예술의 역사를 수천 년으로 본다면 가장 최근의 백 년은 후대의 예술사가들에게 철학이라는 멘토가 사라진 예술이 이 산 저 산

갈팡질팡 떠돌아다니다가 변기를 예술이라고 우기던 얼척없는
세기로 기록될 것이다.

그런데 이쯤에서 다시금 예술의 중심을 잡아줄 철학적 사유가
나타나야 하지만, 이는 결코 말처럼 쉽지는 않은 일이다. 인류
역사를 통틀어 이를 해낸 인물은 플라톤과 아리스토텔레스,
데카르트와 칸트, 헤겔 정도였다. 그러니 메를로 퐁티 같은
20세기의 거장마저 스스로 그 철학적 해답을 제시하지는 못하고
앞으로 누군가가 나타나 방향을 제시해주어야 한다고 바라기만
했던 것도 무리는 아니다.

'앞으로 나타날 철학은 화가를 자극하는 것이어야 한다.'
— 메를로 퐁티

니체가 신의 죽음을 선언하면서 형이상학은 숨을 거두었지만,
아직 이를 완전히 대체하는 사조는 등장하지 못했다. 데리다가
야심 차게 해체주의를 주장하며 새로운 사조의 시조가 되려고
시도했지만, 해체주의는 형이상학 사후의 혼란을 수습한 것이
아니라 오히려 불난 집에 부채질한 격이었다.

해체주의를 표방한 대표적인 예술 장르가 건축인데,
건축에서의 해체주의는 아름다움은 둘째치고 기능적으로도
도저히 한 시대를 지배하는 장르라고 보기는 어렵다. 대표적인
해체주의 건축물인 토론토의 로얄 온타리오 박물관Royal Ontario
Museum을 보자. 투입된 어마어마한 자재와 비정형적 구조를

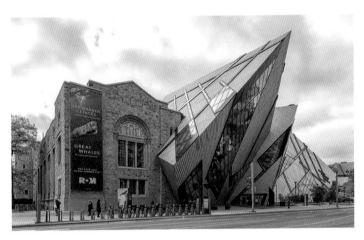

토론토의 로얄 온타리오 박물관

완성하기 위한 천문학적인 건축비와는 별개로 실제 사용할 수 있는 공간은 아주 제한적이다. 해체주의 건축은 주인 없는 돈으로 지어지는 공공건축물에서나 그 명맥을 이어갈 뿐이다.

이게 그렇게 어려운 일이다 보니 20세기 후반의 [40]질 들뢰즈 Gilles Deleuze(1925~1995)쯤에 오면 아예 '철학만 사유를 하는 것이 아니라 예술도 사유를 한다'는 신박한 주장을 하기에 이른다. 얼핏 들으면 시녀도 아닌 한낱 도구에 불과했던 예술을 철학과 동등한 반열에 올려놓고 띄워주는 것처럼 보이지만, 들뢰즈의 이 주장은 그동안 아무 생각 없이 그림만 그려오던 예술가들에게 철학계의 뜨거운 감자를 넘기는 무책임한 발언이다. 물론 예술가들이 아무

40. 니체의 후계자를 자처한 프랑스의 철학자. 존재의 다의성을 부정하는 일원론적인 사상을 펼쳤다. 영화를 비롯한 문화 전반에 지대한 관심을 보였다.

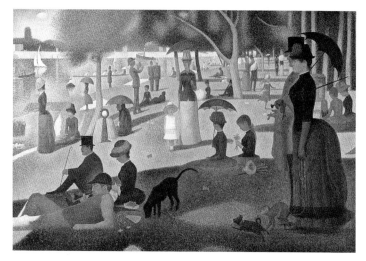

조르주 쇠라,
〈그랑 자트 섬의
일요일 오후〉
1885년.
미국 시카고 미술관

생각 없이 그림만 그린다는 말은 당연히 아니다.

　얼마 전 타계한 인도네시아의 대표적인 화가, [41]마데 위안타
Made Wianta(1949~2020)는 젊은 시절 유럽에서 활동하며
신인상주의를 대표하는 조르주 쇠라Georges Seurat(1859~1891)의
[42]점묘법부터 살바도르 달리Salvador Dalí(1904~1989)의
초현실주의까지 다양한 장르에서 영향을 받았다. 앞서 살았던
거인들의 세계를 직접 두 눈으로 충분히 경험한 후 고향 발리로
돌아온 대가는 그림을 그릴 때 외에는 주로 철학 책을 탐독하며

41. 발리 출신의 인도네시아 국민화가. 철학적 사유 못지 않게 20세기 내내 격동의
세월을 보낸 조국 인도네시아와 발리의 사회문제에도 큰 관심을 보였다.

42. 19세기 인상파 화가들이 작품에 주로 사용하기도 한 점묘법은 그림 그릴 때 붓
의 끝이나 브러시 등으로 다양한 색의 작은 점을 찍어 시각적 혼색을 만드는 기법이
다. 이렇게 하면 점묘법으로 눈에 보이는 그대로의 색을 그릴 수 있다는 것이다.

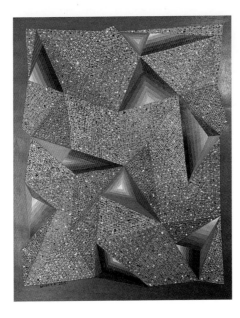

마데 위안타,
〈트라이앵글 시리즈〉,
2015년,
저자 소장

위안타의 후기 작품들은 작가
가 초기에 답습하던 근대 유
럽의 사조에서 벗어나 동양의
사상을 담고 있는 동시에 작
가의 초창기 작품 세계에 큰
영향을 준 점묘법의 흔적이
여전히 강하게 남아 있다.

자신만의 작품 철학을 정립해 나갔다. 위안타의 말년 작품들은
작가의 출신 배경인 발리의 힌두교와 불교부터 니체의
니힐리즘(Nihilism)까지 다양한 사상을 담아내고 있다. 예술가는
분명 사유를 하면서 작품을 만들어낸다. 다만 그 사유가 들뢰즈가
주장하는 의미의 사유인지는 예술가와 평론가 모두 각자의 해석이
필요할 것이다.

들뢰즈는 사유를 통해 이에 대한 답을 해야 하는 예술가가
아니라 예술가에게 답을 제공해야 하는 철학자이기 때문이다.
들뢰즈는 '예술적 이념'이라는 신개념을 제안하며 수천 년간
예술의 방향을 제시해온 철학의 부담을 덜어내려고 했다.

붓은 잡아본 적도 없는 철학자들이 예술이 나아갈 방향이

어쩌고 떠드는 것이 귀에 거슬리기는 예술가들도 매한가지이다. 화가 최동열은 《아름다움은 왜?》라는 미학 에세이집에서 예술은 사랑과도 같은 것이라며, 예술을 해본 적도 없이 예술에 대해 논하는 철학자들을 관음증에 빠진 모쏠마다에 빗댄다.

들뢰즈에 따르면, 예술 작품은 그 창작자로부터도 독립된 본성을 갖는다. 언어학과 상당 부분 오버랩 되는 부분이 많은 서양철학의 특성상 언어는 내재된 유한한 규칙에 따라 무한한 문장이 만들어진다는 [43]노암 촘스키Noam Chomsky의 변형생성문법이 떠오르는 대목이다. 촘스키와 들뢰즈 모두 동시대를 살며 언어학과 철학에서 형이상학적 이원론에 기반한 구조주의에 반기를 든 포스트모더니즘 학자임을 다시 한번 상기시켜준다. 하지만 이는 답이 없는 상황에서 짐을 벗어버리고 싶은 철학자의 희망사항일 뿐, 언어와 달리 예술은 아직 스스로 이 예술적 이념에 대한 답을 제시할 준비가 되어 있지 않다.

예술을 자극하는 새로운 철학이 등장하기까지 당분간은 갈팡질팡하는 오늘날의 예술을 지켜보는 수밖에 없을 것이다.

43. 1928년에 태어나 아직 생존해 있는 미국의 언어학자. 소쉬르에서 시작된 구조주의 언어학의 시대를 끝내고 인지론에 기반한 생성문법의 시대를 열었다. 즉 20세기의 철학과 언어학은 모두 형이상학적 이원론에서 벗어나려고 시도했지만, 총체적 난국에 빠진 철학과 달리 언어학은 구조주의에서 완전히 탈피하여 다음 단계로 전진하는 데 성공했다. 이는 전적으로 촘스키라는 천재 한 명의 독자적인 업적이다. 온갖 탈거리가 뒤엉킨 하노이 교차로 같은 현대의 철학은 해체주의 정도로는 해결이 안 되고, 촘스키 레벨의 천재는 등장해줘야 교통정리가 될 것이다. 실제로 촘스키는 데리다의 해체주의는 헛소리라며 무시했다.

이는 퐁티나 들뢰즈 정도로는 어림없고, 또 다른 칸트나 헤겔의 강림을 기다려야 하기 때문이다.

브람스가 죽은 지 백 년도 넘었지만, 아직도 드라마에서는 '브람스를 좋아하세요'라고 묻지 '쇤베르크를 좋아하세요'라고 묻지 않는다. 그러니 이 땅의 성악 전공자들은 자신의 노래를 들어줄 청중을 찾아 처음에는 그나마 비슷한 뮤지컬로, 그리고 이제는 트로트로 점차 장르를 바꾸고 있다. 베토벤의 후계자는 윤이상이나 존 케이지가 아니라 한스 짐머나 엔리오 모리코네, 존 윌리엄스 중에서 찾아야 할지도 모른다.

간략한 서양미술 사조

1. 선사시대 미술
문자가 생기기 이전부터 인류는 벽화 등을 그리며 미술 활동을 해왔다. 기원전 2만 년 전 알타미아 동굴 벽화나 라스코 동굴 벽화 등은 그 대표적 예이다.

2. 고대 이집트 미술
태양 숭배, 절대왕권주의 중심이었던 이집트 문명은 피라미드나 스핑크스 같은 작품들을 통해 영혼 불멸의 사상을 믿었다.

3. 고대 그리스 미술
조화와 균형을 중심으로 신전 건축이 주를 이루었고, 황금 비례라는 이상적인 미를 추구한 신들의 조각상을 많이 만들었다. 대표작으로는 밀로의 비너스, 파르테논 신전 등이 있다.

4. 고대 로마 미술
미의 기준에 있어 기능성과 실용성, 합리성을 중시하였다. 콜로세움 극장, 카라칼라 황제의 목욕탕과 같은 건축물과 카이사르 흉상, 아우구스투스 황제의 입상 등이 있다.

5. 중세 미술
로마 제국의 멸망 이후부터 르네상스가 시작되는 15세기 초까지 약 천 년 동안의 미술을 말한다. 기독교 중심의 세계가 형성되면서

종교적 필요에 따라 주문 제작되었다. 중세 미술은 크게 비잔틴-로마네스크-고딕 미술 3단계로 변화한다.

6. 르네상스 미술

서양미술사는 르네상스 미술에서 그 꽃을 피운다. '재생', '부활'이라는 뜻의 '르네상스'는 인간 정신의 회복을 바탕으로 중세의 신앙 위주의 미술에서 인간 위주의 미술로 전환한다. 이탈리아의 피렌체와 베네치아에서 시작되어 16세기 전반에 전성기를 맞이한다. 또한 이 시대에 유화가 발명되어 원근법을 회화에 적용하였다. 대표작으로는 보티첼리의 〈비너스의 탄생〉, 다빈치의 〈모나리자〉, 미켈란젤로의 〈최후의 만찬〉, 라파엘로의 〈아테네 학당〉 등이 있다.

7. 바로크 미술

17세기에는 루터의 종교개혁과 절대 왕권이 성립하였고, 대표적 건축물로는 베르사이유 궁전이 있다. 그림에서는 역동적이면서 빛을 통한 강한 색채 대비를 추구했다. 대표적 작가로는 루벤스, 렘브란트, 베르니니, 카라바조 등이 활동했다.

8. 로코코 미술

루이 15세가 통치하는 동안 파리에서 성행했던 미술 사조다. 18세기까지 화려하면서도 장식적이고 감각적인 성향이 사치스러운 궁전이나 교회를 장식하는 데 널리 유행하였다. 대표적 작가로는 와토, 프라고나르, 부셰 등이 있다.

9. 신고전주의

18세기 계몽주의 여파로 귀족이 몰락하면서 그리스로마 시대의 고전주의 양식이 부활하게 된다. 대표 작가로는 다비드, 앵그르 등이 있다.

10. 낭만주의

18세기 중후반에서 19세기 초까지 산업혁명, 미국의 독립, 나폴레옹의 전쟁 등 급변하는 시기에 인간의 이성을 강조하며 등장하였다. 죽음, 전쟁, 광기를 표현하거나 극적인 사건을 주로 다루었고, 대표적인 작가로는 제리코, 들라크루아 등이 있다.

11. 자연주의

19세기 중엽 낭만주의가 현실적이지 않다는 비판 하에 자연을 있는 그대로 그려내는 작가들이 등장한다. 대표적 작품으로는 밀레의 〈만종〉, 〈이삭 줍는 여인들〉 등이 있다.

12. 사실주의

계몽주의와 과학의 발달은 시민 평등사상에 영향을 미쳤고, 평범한 일상과 사회의 어두운 면에 대한 고발, 도시 근로자를 소재로 삼았다. 대표적 작가로는 쿠르베, 도미에 등이 있다.

13. 인상주의

19세기 후반 프랑스에서 일어난 회화운동으로 미술에서 시작하여 음악·문학 분야로까지 퍼져 나갔다. 1874년 봄 모네, 피사로, 시슬레, 드가, 르누아르 등이 아카데미 살롱에 대항하여 최초의 단체전을 파리 나다르의 아틀리에에서 열었다. 이때 모네의 출품작인 《인상: 해돋이》(1872)는 인상파의 출발을 알리는 기념비적인 작품이 되었다. 당시 아카데미 화가들은 개인의 세계관이나 화가 자신의 마음을 철저히 배제시킨 채 귀족의 초상화를 그리거나 신흥 부르주아의 수요로 인해 가능해진 누드화 등을 그렸다. 인상파 화가들은 이러한 퇴폐적 관행에서 탈피하여 자연을 그리기 시작했다. 그들은 사실적 묘사를 던져버리고, 야외에서 빛의 움직임에 따라 시시각각 변하는 색채의 변화 속에서 자연을 묘사하였다. 이후 이들 인상주의는 현대미술 즉 모더니즘의 태동에 영향을 미쳤다.

14. 신인상주의

점묘파라 불리며, 대표적 화가로는 쇠라, 시냐크, 피사로 등이 있다. 인상주의가 경험적이고 감각적이라고 한다면, 신인상주의는 분석적이고 과학적이라고 할 수 있다.

15. 후기 인상주의

인상주의에서 출발했지만, 찰나의 순간에 주목한 인상주의와는 달리 후기 인상주의는 작가만의 주관과 경험 등 화가 자신의 감정을 이입하기 시작하여 화가가 어떤 의식을 가지고 어떤 관점으로 보느냐의 주관성에 주목했다. 대표적 작가로는 고흐, 고갱, 세잔, 로트렉, 드가 등이 있다.

16. 야수주의

20세기 주류인 아방가르드의 사조로서 현대미술의 신호탄과 같았다. 후기 인상주의의 영향을 받았지만, 명암과 색채를 보이는 대로 표현하는 것이 아니라 작가의 주관적 감성에 따라 강렬한 원색으로 표현했다. 대표적 작가인 마티스는 피카소와 함께 회화에 위대한 영향을 미쳤다.

17. 표현주의

독일에서 일어난 표현주의는 자본주의의 급격한 추진으로 인해 야기된 사회적 혼란이 배경이 되었다. 사회적 부조리에 대한 항의를 표현했고, 대표적 작가로는 뭉크, 에곤 실레가 있다.

18. 신즉물주의

개인의 내부에 천착하는 표현주의에 반발하여 20세기 독일에서 일어난 반표현주의적인 전위예술운동으로, 신현실주의라고도 불린다. 사물의 객관적인 실재를 철저히 파악하려는 특성이 있다. 대표적 작가로는 막스 베크만이 있다.

19. 분리파
19세기 말 독일과 오스트리아에서 일어난 회화, 건축, 공예 운동이
다. 과거의 모든 예술 양식에서 분리하여 반(反) 아카데미즘을 지향
하며 새로운 조형 예술을 창조하고자 했다. 대표적 작가로는 클림트
가 있다.

20. 입체주의(큐비즘)
원근법이나 명암, 색채로 사물을 표현하지 않고 소재를 면과 선으로
일단 분해한 후 화면에 재구성하여 표현하였다. 보는 각도에 따라
다르게 보이게 하려는 것으로 대표적 작가로는 피카소가 있다.

21. 추상주의
구체적인 작품의 대상이 없는 상태에서 색, 선, 면, 점만으로 작가의
생각과 감정을 표현하였다. 대표적 작가로는 칸딘스키가 있다.

22. 다다이즘
1차 세계대전 중 유럽과 미국에서 일어난 운동이다. 인간을 통제하
려는 모든 규범과 권위를 부정하고 개인의 근본적인 욕구를 담고자
했다. 대표적 작가로는 마르셀 뒤샹이 있다.

23. 초현실주의
세계대전으로 인해 고통 받은 사람들은 현실이 아니라 꿈과 공상,
즉 초현실의 세계로 눈을 돌리게 되었다. 무의식 속에 내재되어 있
는 인간의 근본적 욕구 속에서 진리를 찾아내려고 했다. 대표적 작
가로는 달리, 미로 등이 있다.

24. 추상표현주의
1940~1950년 미국에서 확산된 미술 사조로 그림을 그리는 행위
자체를 중요시했기 때문에 액션 페인팅이라고 한다. 벽이나 바닥에

페인트를 뿌려 정신세계를 표현하고자 했다. 대표적 작가로는 잭슨 폴록, 드 쿠닝 등이 있다.

25. 팝아트

영국에서 시작되었지만 1960년 미국에서 그 빛을 발하게 되었다. 산업발전으로 대량생산과 소비가 이루어지면서 제품 광고판이나 시각적 이미지가 주목 받게 되었다. 이로 인해 만화나 광고처럼 가벼운 대중문화 이미지를 적극 수용하였다. 대표적 작가로는 앤디 워홀, 로이 리히텐슈타인 등이 있다.

26. 옵아트

'옵티컬 아트(Optical Art)'를 줄여서 부르는 용어로, 팝아트의 지나친 상업주의와 상징성에 대한 반동으로 생겨났다. 기하학적 무늬와 색채를 반복함으로써 실제로 화면이 움직이는 듯한 착각을 불러일으키는 미술이다.

27. 미니멀리즘

작가의 주관을 최대한 배제함으로써 대상의 본질만 남기고 최소한의 색상을 사용하여 단순하고 기하학적인 그림이나 조각으로 표현하는 미술 사조다. 즉 작가의 주관성을 최소화함으로써 감상자로 하여금 작품의 재료 자체에 관심을 갖게 하는 것이다. 이처럼 예술 외적 요소(인간의 감정, 작가의 이념)를 표현하지 않고 가장 순수하고 본질적인 근원으로 돌아가고자 하였다. 대표적인 작가로는 프랭크 스텔라, 도널드 저드, 로버트 모리스 등이 있다.

참고 도서

신학의 사주를 받은 존재론과 철학이 예술에 끼친 영향에 대한 이 책의 내용은 특정인이나 도서에 영향을 받기보다는 오랜 기간 필자 스스로 정립한 생각의 결정이다. 따라서 특별히 참고 도서라고 칭할 만한 몇 권의 책은 존재하지 않는다.

그래도 이 책의 내용만으로는 지적 호기심이 다 채워지지 못한 독자들을 위해 지난 세월 독서를 통해 이 책의 내용을 정립하는 데에 영향을 미친 책의 목록을 공유한다. 노파심에 한 마디 첨언하면, 서양철학과 관련된 내용은 절대 번역본을 보지 않기를 권한다. 단지 언어 체계의 차이가 아니라 언어별로 품고 있는 사상의 깊이가 다르기 때문에 서양철학의 한국어 번역본은 로댕이 오뎅으로, 다시 덴뿌라로 바뀌는 촌극에 불과하다. 존재론을 위시한 서양철학에 대한 많은 '한국에서의 논쟁'이 '로댕'이라는 제목을 달고 있지만, 실제 논의는 '덴뿌라는 어느 간장에 찍어 먹어야 맛있나'로 변질된 사례는 너무 많이 보아왔다. 그렇기에 서양철학이 궁금하다면 해당 국가에서 해당 언어로 정식으로 철학을 공부한 분들의 해설서를 보는 것을 추천한다.

【예술/미학】

《19세기 음악: 서양음악사》, 김용환, 모노폴리, 2018
《가난한 컬렉터가 훌륭한 작품을 사는 법》, 엘링 카게, 디자인하우스, 2016
《교양 서양미술》, 샤를 블랑, 인문산책, 2020
《교향곡: 듣는 사람을 위한 가이드》, 최은규, 마티, 2017
《궁극의 리스트》, 움베르트 에코, 열린책들, 2010
《그라우트의 서양음악사》, 도널드 J. 그라우트, 이앤비플러스, 2007
《나의 문화유산 답사기: 일본편》, 유홍준, 창비, 2020
《나의 사랑 백남준》, 구보타 시게코 · 남정호, 아르테, 2016
《누가 누구를 베꼈을까?》, 카롤린 라로슈, 윌컴퍼니, 2015
《더 클래식 수업》, 김주영, 북라이프, 2017
《더 클래식 하나》, 문학수, 돌베개, 2014
《데이먼드 모리스의 예술적 원숭이》, 데즈먼드 모리스, 시그마북스, 2014
《디테일로 보는 현대미술》, 수지 호지, 마로니에북스, 2021
《르누아르의 약속》, 아이잭 신, 멘토프레스, 2009
《모네가 사랑한 정원》, 데브라 맨코프, 중앙북스, 2016
《미술품 잔혹사》, 샌디 네언, 미래의창, 2014
《베를린 필하모니 오케스트라》, 헤르베르트 하프너, 까치, 2011
《새로 쓰는 예술사》, 정병삼 · 송지원 · 류주희 · 조규희 · 양정필 · 김경한 · 박남수,

글항아리, 2014

《예술 사진의 현재》, 수잔 브라이트, 월간사진출판사, 2010

《예술철학: 플라톤에서 들뢰즈까지》, 시릴모라나 · 에릭우댕, 미술문화, 2013

《줄리언 반스의 아주 사적인 미술 산책》, 줄리언 반스, 다산책방, 2023

《창조의 제국》, 임근혜, 바다출판사, 2019

《철학이 본 예술》, 게오르크 W. 베르트람, 세창출판사, 2017

《키스 해링 저널》, 키스 해링, 작가정신, 2010

《타타르키비츠 미학사 1 · 2》, W. 타타르키비츠, 미술문화, 2005

《파르테논 마블스, 조각난 문화유산》, 크리스토퍼 히친스, 시대의창, 2015

《패셔너블 Fashionable》, 바버라 콕스 · 캐럴린 샐리 존스 · 데이비드 스태퍼드 ·
 캐롤라인 스태퍼드, 투플러스, 2013

《한국의 미학》, 최광진, 미술문화, 2015

《한 권으로 읽는 현대미술》, 마이클 윌슨, 마로니에북스, 2017

《현대미술: 그 철학적 의미》, K. 해리스, 서광사, 1988

《회화의 모험》, 고바야시 야스오, 광문각, 2018

【종교/신화】

《구약성경과 신들》, 주원준, 한남성서연구소, 2018

《구약의 사람들》, 주원준, EBS BOOKS, 2023

《나를 만난 오뒷세이아》, 나만나큐 엮음, 북랩, 2019

《다시, 신화를 읽는 시간》, 조지프 캠벨 · 더퀘스트, 2024

《도교와 신선의 세계》, 쿠보 노리타다, 법인문화사, 2007

《무신론자를 위한 종교》, 알랭 드 보통, 청미래, 2011

《북유럽 신화》, 닐 게이먼, 나무의철학, 2020

《성서로 본 신학》, 한태동, 연세대학교출판부, 2005

《세계관의 전쟁》, 디팩 초프라 · 레너드 믈로디노프, 두란노, 2016

《신과 인간의 전쟁, 일리아스》, 존 돌런, 탐나는책, 2022

《신들을 위한 여름》, 에드워드 J. 라슨, 글항아리, 2014

《신을 위한 변론》, 카렌 암스트롱, 웅진지식하우스, 2010

《신의 탄생》, 프레데릭 르누아르 · 마리 드뤼케르, 김영사, 2014

《신화와 전설》, 필립 윌킨스, 21세기북스, 2010

《예수는 신화다》, 티모시 프리크 · 피터 갠디, 미지북스, 2009

《예수는 없다》, 오강남, 현암사, 2017

《유라시아 신화여행》, 최혜영 · 김윤아 · 최원오 · 이재정 · 문현선 · 양민종 · 신진
 숙, 아모르문디, 2018

《의식의 기원》, 줄리언 제인스, 연암서가, 2017

《젤롯》, 레자 아슬란, 와이즈베리, 2014

《창세기 비밀》, 톰 녹스, 레드박스, 2010,

《천국과 지상》, 교황 프란치스코(호르헤 마리오 베르고글리오), 아브라함 스코르카,
 율리시즈, 2013

《축의 시대》, 카렌 암스트롱, 교양인, 2010

【리처드 도킨스】

《만들어진 신》, 리처드 도킨스, 김영사, 2007

《신 없음의 과학》, 리처드 도킨스·대니얼 데닛·샘 해리스·크리스토퍼 히친스,
 김영사, 2019

《악마의 사도》, 리처드 도킨스, 바다출판사, 2015

《이기적 유전자》, 리처드 도킨스, 을유문화사, 2018

《지상 최대의 쇼》, 리처드 도킨스, 김영사, 2009

《현실 그 가슴 뛰는 마법》, 리처드 도킨스, 김영사, 2012

【철학】

《길 위의 철학자》, 에릭 호퍼, 이다미디어, 2014

《나는 무엇을 보았는가》, 버트런드 러셀, 비아북, 2011

《나와 타자들》, 이졸데 카림, 민음사, 2019

《니체》, 이진우, 아르테, 2018

《도덕의 기원》, 마이클 토마셀로, 이데아, 2018

《러셀 서양철학사》, 버트런드 러셀, 을유문화사, 2019

《런던통신 1931-1935》, 버트런드 러셀, 사회평론, 2011

《레비나스의 타자물음과 현대철학》, 윤대선, 문예출판사, 2018

《비트겐슈타인과 포퍼의 기막힌 10분》, 데이비드 에드먼즈·존 에이디노, 옥당,
 2012

《삶은 왜 짐이 되었는가》, 박찬국, 21세기북스, 2017

《생각의 싸움》, 김재인, 동아시아, 2019

《세상은 왜 존재하는가》, 짐 홀트, 21세기북스, 2013

《세상을 알라》, 리하르트 다비트 프레히트, 열린책들, 2018

《소크라테스 익스프레스》, 에릭 와이너, 어크로스, 2021

《시간에 대한 거의 모든 것들》, 스튜어트 매크리디, 휴머니스트, 2010

《시간의 탄생》, 알렉산더 데만트, 북라이프, 2018

《알기 쉽게 풀어쓴 유쾌한 노자 현대인과 소통하다》, 노자, 왕용하오 해설, 베이직
　　북스, 2011
《왜 칸트인가》, 김상환, 21세기북스, 2019
《존재와 표현》, 박이문, 생각의나무, 2010
《죽음이란 무엇인가》, 셸리 케이건, 웅진지식하우스, 2023
《지적 사기》, 앨런 소칼·장 브리크몽, 민음사, 2000
《차라투스트라, 그에게 삶의 의미를 묻다》, 박찬국, 세창출판사. 2020
《철학의 근본 물음》, 마르틴 하이데거, 이학사, 2018
《철학의 위안》, 보에티우스, 현대지성, 2018
《철학자의 여행법》, 미셸 옹프레, 세상의모든길들, 2013
《촘스키 러셀을 말하다》, 노엄 촘스키, 시대의창, 2017
《촘스키, 사상의 향연》, 노암 촘스키, 시대의창, 2007
《촘스키, 인간이란 어떤 존재인가》, 노암 촘스키, 와이즈베리, 2017
《칸트와 오리너구리》, 움베르토 에코, 열린책들, 2005
《투사를 위한 철학》, 알랭 바디우, 오월의봄, 2013

【세상의 기원 – 물리학의 관점】

《시간은 흐르지 않는다》, 카를로 로벨리, 쌤앤파커스, 2019
《모든 순간의 물리학》, 카를로 로벨리, 쌤앤파커스, 2016
《보이는 세상은 실재가 아니다》, 카를로 로벨리, 쌤앤파커스, 2018
《오리진》, 루이스 다트넬, 흐름출판, 2020
《100개의 별, 우주를 말하다》, 플로리안 프라이슈테터, 갈매나무, 2021
《호킹의 빅 퀘스천에 대한 간결한 대답》, 스티븐 호킹, 까치, 2019
《사고의 본질》, 더글라스 호프스태터·에마뉘엘 상데, 아르테, 2017
《아인슈타인의 시계, 푸앵카레의 지도》, 피터 갤리슨, 동아시아, 2017
《빅 히스토리》, 이언 크로프턴·제러미 블랙, 웅진지식하우스, 2022
《블랙홀과 시간여행》, 킵 손, 반니, 2016
《우주에는 신이 없다》, 데이비드 밀스, 돋을새김, 2010
《멀티 유니버스》, 브라이언 그린, 김영사, 2012
《이 모든 것을 만든 기막힌 우연들》, 월터 앨버레즈, 아르테, 2018
《수학이 필요한 순간》, 김민형, 인플루엔셜(주), 2018
《모든 것의 시작에 대한 짧고 확실한 지식》, 위베르 리브스·조엘 드 로스네·이브
　　코팡·도미니크 시모네, 갈라파고스, 2019
《우리 인간의 아주 깊은 역사》, 조지프 르두, 바다출판사, 2021
《천 개의 태양보다 밝은》, 로베르트 융크, 다산사이언스, 2023

《생명, 경계에 서다》, 짐 알칼릴리 · 존조 맥패든, 글항아리사이언스, 2017
《위대한 설계》, 스티븐 윌리엄 호킹 · 레오나르드 믈로디노프, 까치, 2010

【인지 - 뇌과학】

《1.4킬로그램의 우주, 뇌》, 정재승 · 정용 · 김대수, 사이언스북스, 2014
《뇌는 어떻게 세상을 보는가》, 빌라야누르 라마찬드란, 바다출판사, 2023
《뇌의 미래》, 미겔 니코렐리스, 김영사, 2012
《생각하는 뇌 생각하는 기계》, 제프 호킨스 · 샌드라 블레이크슬리, 멘토르, 2010
《소리가 보이는 사람들》, 제이미 워드, 흐름출판, 2015
《왜 인간인가》, 마이클 가자니가, 중원문화, 2012
《이성의 진화》, 위고 메르시에 · 당 스페르베르, 생각연구소, 2018
《통찰의 시대》, 에릭 캔델, RHK, 2014

【문명의 탄생 - 인류학】

《말, 바퀴, 언어》, 데이비드 W. 엔서니, 에코리브르, 2015
《모든 것의 역사》, 빌 브라이슨, 까치, 2020
《문명의 산책자》, 이케자와 나츠키, 산책자, 2009
《바벨》, 가스통 도렌, 미래의창, 2021
《사피엔스》, 유발 하라리, 김영사, 2023
《역사서설》, 이븐 칼둔, 까치, 2003
《인간의 내밀한 역사》, 시어도어 젤딘, 어크로스, 2020
《컬처, 문화로 쓴 세계사》, 마틴 푸크너, 어크로스, 2023
《총, 균, 쇠》, 재레드 다이아몬드, 김영사, 2023
《호모 데우스》, 유발 하라리, 김영사, 2017

【역사】

《1417년 근대의 탄생》, 스티븐 그린블랫, 까치, 2013
《니얼 퍼거슨 위대한 퇴보》, 니얼 퍼거슨, 21세기북스, 2013
《대항해 시대》, 주경철, 서울대학교출판부, 2008
《로마 멸망 이후의 지중해 세계》, 시오노 나나미, 한길사, 2009
《아랍인의 눈으로 본 십자군 전쟁》, 아민 말루프, 아침이슬, 2002
《왜 서양이 지배하는가》, 이언 모리스, 글항아리, 2013
《이희수 교수의 이슬람》, 이희수, 청아출판사, 2011
《중세 1: 476-1000》, 움베르토 에코, 시공사, 2015